本公司鑒於數位學習的靈活使用趨勢，取消隨書附加之影音學習光碟，提供讀者更輕鬆便利之學習體驗，欲觀看教學示範影片及下載歌曲示範 MP3 音檔，請參照以下使用方法：

· 彈奏示範影片改以 QR Code 連結影音分享平台（麥書文化官方 YouTube 頻道），學習者可利用行動裝置掃描書中 QR Code，即可立即觀看所對應之彈奏示範。另外也能掃描右上方之 QR Code，連結至示範影片之播放清單。

· 歌曲示範 MP3 音檔改為線上下載，欲下載本書 MP3 音檔，請掃描右下方之 QR Code 至麥書文化官網「好康下載」區下載（請先完成註冊並登入麥書文化官網會員）。

U kulele 烏ㄨ 克ㄜˋ 麗ㄌㄧˋ 麗ㄌㄧˋ
來ㄌㄞˊ 自ㄗˋ 夏ㄒㄧㄚˋ 威ㄨㄟ 夷ㄧˊ 的ㄉㄜˊ 可ㄎㄜˋ 愛ㄞˋ 四ㄙˋ 弦ㄒㄧㄢˊ 琴ㄑㄧㄣˊ

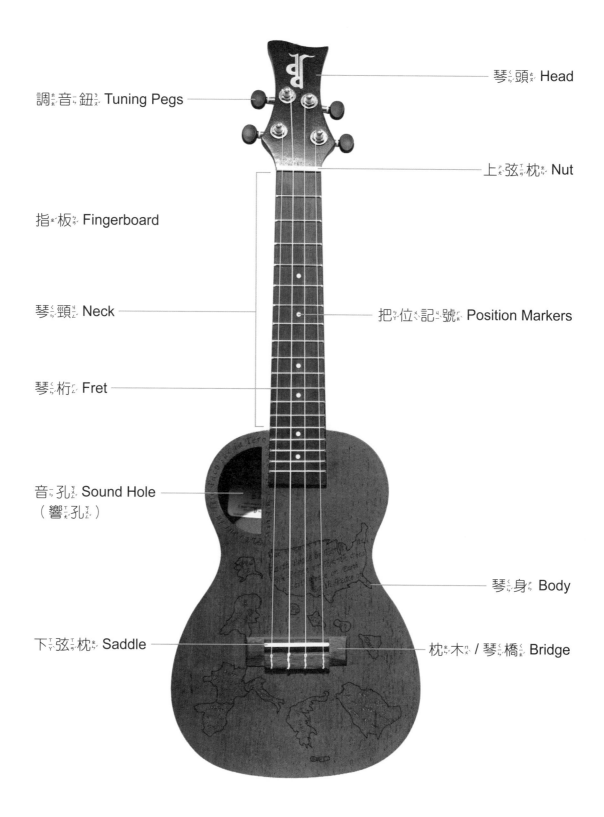

調ㄊㄧㄠˊ音ㄧㄣ鈕ㄋㄧㄡˇ Tuning Pegs

指ㄓˇ板ㄅㄢˇ Fingerboard

琴ㄑㄧㄣˊ頸ㄐㄧㄥˇ Neck

琴ㄑㄧㄣˊ桁ㄏㄥˊ Fret

音ㄧㄣ孔ㄎㄨㄥˇ Sound Hole
（響ㄒㄧㄤˇ孔ㄎㄨㄥˇ）

下ㄒㄧㄚˋ弦ㄒㄧㄢˊ枕ㄓㄣˇ Saddle

琴ㄑㄧㄣˊ頭ㄊㄡˊ Head

上ㄕㄤˋ弦ㄒㄧㄢˊ枕ㄓㄣˇ Nut

把ㄅㄚˇ位ㄨㄟˋ記ㄐㄧˋ號ㄏㄠˋ Position Markers

琴ㄑㄧㄣˊ身ㄕㄣ Body

枕ㄓㄣˇ木ㄇㄨˋ / 琴ㄑㄧㄣˊ橋ㄑㄧㄠˊ Bridge

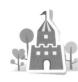

烏ㄨ克ㄎㄜ麗ㄌㄧ麗ㄌㄧ家ㄐㄧㄚ族ㄗㄨ

Ukulele（烏ㄨ克ㄎㄜ麗ㄌㄧ麗ㄌㄧ）的ㄉㄜ傳ㄔㄨㄢ說ㄕㄨㄛ

1 女ㄋㄩ王ㄨㄤ Lili' uokalani認ㄖㄣ為ㄨㄟ它ㄊㄚ來ㄌㄞ自ㄗ夏ㄒㄧㄚ威ㄨㄟ夷ㄧ詞ㄘ，意ㄧ為ㄨㄟ「來ㄌㄞ這ㄓㄜ裡ㄌㄧ」的ㄉㄜ「禮ㄌㄧ物ㄨ」——"uku"（禮ㄌㄧ物ㄨ或ㄏㄨㄛ獎ㄐㄧㄤ勵ㄌㄧ）&"lele"（來ㄌㄞ）。

2 最ㄗㄨㄟ有ㄧㄡ名ㄇㄧㄥ起ㄑㄧ源ㄩㄢ說ㄕㄨㄛ法ㄈㄚ的ㄉㄜ版ㄅㄢ本ㄅㄣ是ㄕ源ㄩㄢ自ㄗ早ㄗㄠ期ㄑㄧ夏ㄒㄧㄚ威ㄨㄟ夷ㄧ當ㄉㄤ地ㄉㄧ最ㄗㄨㄟ富ㄈㄨ盛ㄕㄥ名ㄇㄧㄥ的ㄉㄜ兩ㄌㄧㄤ個ㄍㄜ家ㄐㄧㄚ庭ㄊㄧㄥ：佳ㄐㄧㄚ百ㄅㄞ列ㄌㄧㄝ戴ㄉㄞ維ㄨㄟ恩ㄣ（Gabriel Davian）和ㄏㄜ法ㄈㄚ官ㄍㄨㄢ魏ㄨㄟ可ㄎㄜ氏ㄕ（W.L.Wilcox）的ㄉㄜ一ㄧ段ㄉㄨㄢ故ㄍㄨ事ㄕ。有ㄧㄡ一ㄧ回ㄏㄨㄟ佳ㄐㄧㄚ百ㄅㄞ列ㄌㄧㄝ去ㄑㄩ參ㄘㄢ加ㄐㄧㄚ魏ㄨㄟ可ㄎㄜ氏ㄕ在ㄗㄞ卡ㄎㄚ西ㄒㄧ里ㄌㄧ島ㄉㄠ（Kahili）新ㄒㄧㄣ家ㄐㄧㄚ喬ㄑㄧㄠ遷ㄑㄧㄢ的ㄉㄜ喜ㄒㄧ宴ㄧㄢ，帶ㄉㄞ著ㄓㄜ自ㄗ製ㄓ的ㄉㄜ四ㄙ弦ㄒㄧㄢ琴ㄑㄧㄣ前ㄑㄧㄢ去ㄑㄩ，當ㄉㄤ大ㄉㄚ家ㄐㄧㄚ稀ㄒㄧ奇ㄑㄧ這ㄓㄜ一ㄧ個ㄍㄜ又ㄧㄡ小ㄒㄧㄠ又ㄧㄡ可ㄎㄜ愛ㄞ的ㄉㄜ樂ㄩㄝ器ㄑㄧ叫ㄐㄧㄠ什ㄕㄜ麼ㄇㄜ名ㄇㄧㄥ字ㄗ的ㄉㄜ時ㄕ候ㄏㄡ，佳ㄐㄧㄚ百ㄅㄞ列ㄌㄧㄝ回ㄏㄨㄟ答ㄉㄚ說ㄕㄨㄛ：「Jumping Flea（跳ㄊㄧㄠ躍ㄩㄝ的ㄉㄜ跳ㄊㄧㄠ蚤ㄗㄠ）」，並ㄅㄧㄥ問ㄨㄣ嫻ㄒㄧㄢ熟ㄕㄡ於ㄩ夏ㄒㄧㄚ威ㄨㄟ夷ㄧ語ㄩ的ㄉㄜ魏ㄨㄟ可ㄎㄜ氏ㄕ如ㄖㄨ何ㄏㄜ翻ㄈㄢ譯ㄧ。魏ㄨㄟ可ㄎㄜ氏ㄕ回ㄏㄨㄟ答ㄉㄚ：「Ukulele」。

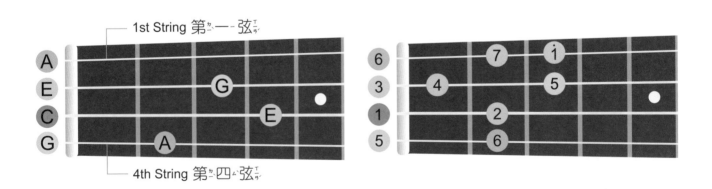

第 1 課
基礎樂理、調音及第六音指型音階

讀譜方式

簡譜記號	①	②	③ ④	⑤	⑥	⑦ ⑴
音名	C	D	E F	G	A	B C
唱名	Do	Re	Mi Fa	Sol	La	Si Do

每小節有四拍
以四分音符為一拍

反覆記號
譜上若無前反覆記號
則從頭反覆彈奏一次

五線譜

四線譜
第一弦
第二弦
第三弦
第四弦

空弦音
直接撥彈第三弦

左手運指代號
①食指 ②中指
③無名指 ④小拇指

手指按壓第二弦第三格
並且撥彈第二弦
(四線譜上數字代表第幾格)

電子調音器調音＆音感調音 🎥VIDEO

電子調音器調音

步驟1 將調音器打開電源，夾在琴頭上，確定調音頻率為440HZ（赫茲）。

步驟2 半音調音法：確定設定調性為C大調，選定Chromatic（簡寫CHRO或C）。

自動判定調音法：選擇調音器內建設定好的選項為Ukulele（簡寫U）。

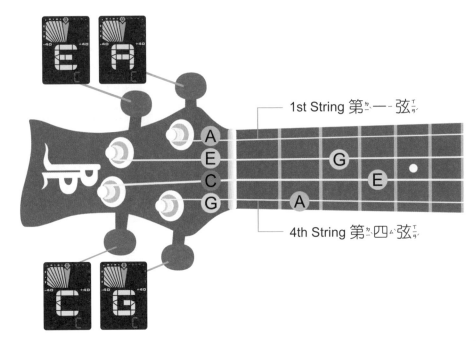

1st String 第ㄉㄧˋ一ㄧ弦ㄒㄧㄢˊ

A
E
C
G

G

E

A

4th String 第ㄉㄧˋ四ㄙˋ弦ㄒㄧㄢˊ

步ㄅㄨˋ驟ㄗㄡˋ3 右ㄧㄡˋ手ㄕㄡˇ大ㄉㄚˋ拇ㄇㄨˇ指ㄓˇ先ㄒㄧㄢ撥ㄅㄛ第ㄉㄧˋ四ㄙˋ弦ㄒㄧㄢˊ，讓ㄖㄤˋ調ㄉㄧㄠˋ音ㄧㄣ器ㄑㄧˋ偵ㄓㄣ測ㄘㄜˋ該ㄍㄞ正ㄓㄥˋ確ㄑㄩㄝˋ音ㄧㄣ是ㄕˋ否ㄈㄡˇ為ㄨㄟˊG，若ㄖㄨㄛˋ是ㄕˋF或ㄏㄨㄛˋ是ㄕˋ比ㄅㄧˇG來ㄌㄞˊ得ㄉㄜˊ低ㄉㄧ的ㄉㄜ˙音ㄧㄣ，請ㄑㄧㄥˇ將ㄐㄧㄤ第ㄉㄧˋ四ㄙˋ弦ㄒㄧㄢˊ鈕ㄋㄧㄡˇ轉ㄓㄨㄢˇ緊ㄐㄧㄣˇ至ㄓˋ出ㄔㄨ現ㄒㄧㄢˋ音ㄧㄣ名ㄇㄧㄥˊ為ㄨㄟˊG。反ㄈㄢˇ之ㄓ，若ㄖㄨㄛˋ出ㄔㄨ現ㄒㄧㄢˋ的ㄉㄜ˙音ㄧㄣ名ㄇㄧㄥˊ比ㄅㄧˇG來ㄌㄞˊ得ㄉㄜˊ高ㄍㄠ，請ㄑㄧㄥˇ轉ㄓㄨㄢˇ鬆ㄙㄨㄥ至ㄓˋ正ㄓㄥˋ確ㄑㄩㄝˋ音ㄧㄣ。

步ㄅㄨˋ驟ㄗㄡˋ4 當ㄉㄤ第ㄉㄧˋ四ㄙˋ弦ㄒㄧㄢˊ音ㄧㄣ名ㄇㄧㄥˊ為ㄨㄟˊG後ㄏㄡˋ，指ㄓˇ針ㄓㄣ若ㄖㄨㄛˋ偏ㄆㄧㄢ左ㄗㄨㄛˇ則ㄗㄜˊ太ㄊㄞˋ低ㄉㄧ，需ㄒㄩ要ㄧㄠˋ將ㄐㄧㄤ弦ㄒㄧㄢˊ鈕ㄋㄧㄡˇ轉ㄓㄨㄢˇ緊ㄐㄧㄣˇ，至ㄓˋ指ㄓˇ針ㄓㄣ指ㄓˇ向ㄒㄧㄤˋ中ㄓㄨㄥ間ㄐㄧㄢ為ㄨㄟˊ準ㄓㄨㄣˇ。反ㄈㄢˇ之ㄓ，指ㄓˇ針ㄓㄣ若ㄖㄨㄛˋ偏ㄆㄧㄢ右ㄧㄡˋ則ㄗㄜˊ音ㄧㄣ太ㄊㄞˋ高ㄍㄠ，須ㄒㄩ將ㄐㄧㄤ弦ㄒㄧㄢˊ扭ㄋㄧㄡˇ轉ㄓㄨㄢˇ鬆ㄙㄨㄥ，至ㄓˋ指ㄓˇ針ㄓㄣ指ㄓˇ向ㄒㄧㄤˋ中ㄓㄨㄥ間ㄐㄧㄢ為ㄨㄟˊ準ㄓㄨㄣˇ。

步ㄅㄨˋ驟ㄗㄡˋ5 按ㄢˋ照ㄓㄠˋ上ㄕㄤˋ列ㄌㄧㄝˋ步ㄅㄨˋ驟ㄗㄡˋ，依ㄧ序ㄒㄩˋ將ㄐㄧㄤ第ㄉㄧˋ三ㄙㄢ弦ㄒㄧㄢˊ調ㄉㄧㄠˋ至ㄓˋC，第ㄉㄧˋ二ㄦˋ弦ㄒㄧㄢˊ調ㄉㄧㄠˋ至ㄓˋE，第ㄉㄧˋ一ㄧ弦ㄒㄧㄢˊ調ㄉㄧㄠˋ至ㄓˋA，即ㄐㄧˊ可ㄎㄜˇ。

四ㄙˋ條ㄊㄧㄠˊ弦ㄒㄧㄢˊ的ㄉㄜ˙張ㄓㄤ力ㄌㄧˋ為ㄨㄟˊ一ㄧ致ㄓˋ，若ㄖㄨㄛˋ發ㄈㄚ現ㄒㄧㄢˋ某ㄇㄡˇ條ㄊㄧㄠˊ弦ㄒㄧㄢˊ變ㄅㄧㄢˋ太ㄊㄞˋ硬ㄧㄥˋ，或ㄏㄨㄛˋ是ㄕˋ弦ㄒㄧㄢˊ鈕ㄋㄧㄡˇ無ㄨˊ法ㄈㄚˇ繼ㄐㄧˋ續ㄒㄩˋ轉ㄓㄨㄢˇ緊ㄐㄧㄣˇ時ㄕˊ，此ㄘˇ調ㄉㄧㄠˋ音ㄧㄣ有ㄧㄡˇ可ㄎㄜˇ能ㄋㄥˊ超ㄔㄠ出ㄔㄨ正ㄓㄥˋ確ㄑㄩㄝˋ音ㄧㄣ太ㄊㄞˋ多ㄉㄨㄛ，請ㄑㄧㄥˇ注ㄓㄨˋ意ㄧˋ若ㄖㄨㄛˋ繼ㄐㄧˋ續ㄒㄩˋ轉ㄓㄨㄢˇ緊ㄐㄧㄣˇ有ㄧㄡˇ可ㄎㄜˇ能ㄋㄥˊ造ㄗㄠˋ成ㄔㄥˊ斷ㄉㄨㄢˋ弦ㄒㄧㄢˊ。

音ㄧㄣ感ㄍㄢˇ調ㄊㄧㄠˊ音ㄧㄣ

利ㄌㄧˋ用ㄩㄥˋ此ㄘˇ種ㄓㄨㄥˇ調ㄊㄧㄠˊ音ㄧㄣ方ㄈㄤ式ㄕˋ，需ㄒㄩ要ㄧㄠˋ有ㄧㄡˇ相ㄒㄧㄤ對ㄉㄨㄟˋ音ㄧㄣ感ㄍㄢˇ或ㄏㄨㄛˋ絕ㄐㄩㄝˊ對ㄉㄨㄟˋ音ㄧㄣ感ㄍㄢˇ，以ㄧˇ及ㄐㄧˊ其ㄑㄧˊ他ㄊㄚ樂ㄩㄝˋ器ㄑㄧˋ的ㄉㄜ˙輔ㄈㄨˇ助ㄓㄨˋ彈ㄊㄢˊ奏ㄗㄡˋ，才ㄘㄞˊ能ㄋㄥˊ把ㄅㄚˇ正ㄓㄥˋ確ㄑㄩㄝˋ音ㄧㄣ調ㄊㄧㄠˊ準ㄓㄨㄣˇ。

✿ 方ㄈㄤ法ㄈㄚˇ一ㄧ

首ㄕㄡˇ先ㄒㄧㄢ鋼ㄍㄤ琴ㄑㄧㄣˊ先ㄒㄧㄢ彈ㄊㄢˊ出ㄔㄨA（ㄉㄚ）音ㄧㄣ，再ㄗㄞˋ來ㄌㄞˊ撥ㄅㄛ彈ㄊㄢˊ烏ㄨ克ㄎㄜˋ麗ㄌㄧˋ麗ㄌㄧˋ的ㄉㄜ˙第ㄉㄧˋ一ㄧ弦ㄒㄧㄢˊ空ㄎㄨㄥ弦ㄒㄧㄢˊ音ㄧㄣ，利ㄌㄧˋ用ㄩㄥˋ耳ㄦˇ朵ㄉㄨㄛˇ判ㄆㄢˋ定ㄉㄧㄥˋ烏ㄨ克ㄎㄜˋ麗ㄌㄧˋ麗ㄌㄧˋ的ㄉㄜ˙音ㄧㄣ高ㄍㄠ是ㄕˋ否ㄈㄡˇ與ㄩˇ鋼ㄍㄤ琴ㄑㄧㄣˊ的ㄉㄜ˙音ㄧㄣ高ㄍㄠ同ㄊㄨㄥˊ樣ㄧㄤˋ，若ㄖㄨㄛˋ較ㄐㄧㄠˋ低ㄉㄧ則ㄗㄜˊ轉ㄓㄨㄢˇ緊ㄐㄧㄣˇ至ㄓˋ同ㄊㄨㄥˊ音ㄧㄣ，相ㄒㄧㄤ同ㄊㄨㄥˊ地ㄉㄧˋ，將ㄐㄧㄤ二ㄦˋ、三ㄙㄢ、四ㄙˋ弦ㄒㄧㄢˊ依ㄧ序ㄒㄩˋ同ㄊㄨㄥˊ步ㄅㄨˋ驟ㄗㄡˋ調ㄊㄧㄠˊ準ㄓㄨㄣˇ。

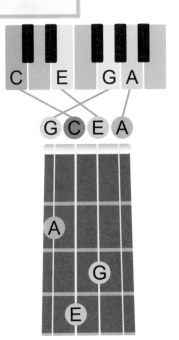

 方法二

步驟1 可使用方法一，確定第一弦的正確音準為A後，此時可將手指按第四弦第二格，並且撥彈判定第四弦的音高是否與第一弦的空弦音一樣，若較低則轉緊至同音高，即可。

步驟2 確定第四弦的音準正確後，手指按第二弦第三格，並且撥彈判定第二弦的音高是否與第四弦的空弦音一樣，若較低則轉緊至同音高，即可。

步驟3 確定第二弦的音準正確後，手指按第三弦第四格，並且撥彈判定第三弦的音高是否與第二弦的空弦音一樣，若較低則轉緊至同音高，即可。

樂理小教室　認識音程

音程定義：兩音之間的距離單位。
　半音程：兩音之最短距離（或稱之為小二度、m2）。
　　　　　烏克麗麗上，兩音之間差一格。
　全音程：兩個半音程（或稱之為大二度、M2）。
　　　　　烏克麗麗上，兩音之間差兩格。

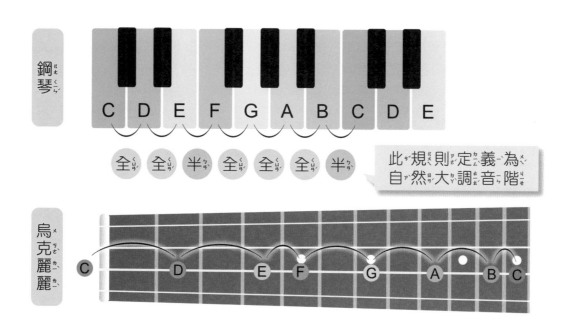

鋼琴

C D E F G A B C D E

全　全　半　全　全　全　半

此規則定義為自然大調音階

烏克麗麗

C D E F G A B C

烏克麗麗（Ukulele）家族成員介紹

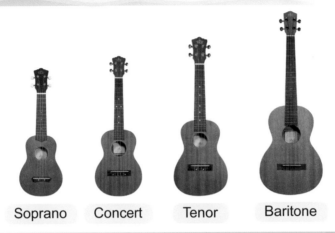

| Soprano | Concert | Tenor | Baritone |

種類尺寸	總身長	常用定音方式	特色
Soprano（21吋）（Standard）	約53公分	High G,C,E,A 或 A,D,F#,B	高音聲部
Concert（23吋）	約58公分	High G,C,E,A 或 Low G,C,E,A	中音聲部
Tenor（26吋）	約66公分	High G,C,E,A 或 Low G,C,E,A	次中音聲部
Baritone（30吋）	約76公分	High D,G,B,E 或 Low D,G,B,E	低音聲部

變音記號

變音記號大致上分為：

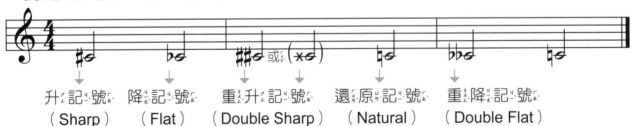

升記號（Sharp）　降記號（Flat）　重升記號（Double Sharp）　還原記號（Natural）　重降記號（Double Flat）

通用寫法：❶寫在旋律單音左邊，如#1　❷音名的右邊，如C#

一小節內遇到旋律單音需要升半音，會標示為#1。同一小節內若出現同樣的單音則皆為#1，除非以還原記號標示1（將升半音的#1還原為自然音1），否則一律以變音記號看待，換下一個小節則重新判定。

範例1 | #1　3　2　1 |
　　　　　　皆為#1

範例3 | #1　3　2　1 | 1　3　2　1 |
　　　　　　皆為#1　　　　自然音1

範例2 | #1　3　2　#1 |
　　　　　自然音1

音符 & 休止符	表現方式		
	音符記號	簡譜記號	踩拍方式與拍長
全音符	o	2 — — —	下 上 （踩拍符號）
全休止符	▬	0 — — — 或（0 0 0 0）	4拍
二分音符	♩ (二分)	2 —	＼＼
二分休止符	▬	0 — 或（0 0）	2拍
四分音符	♩	2	＼
四分休止符	𝄽	0	1拍
八分音符	♪	2	＼
八分休止符	𝄾	0	1/2拍
十六分音符	♬	2	＼
十六分休止符	𝄿	0	1/4拍

拍號解說

四號船（**4/4**）：每一節船艙可載四個貨櫃（每小節有四拍），每個貨櫃最多可放置一頭羊（以四分音符為一拍）。

 三號船（3/4）：每一節船艙可載三個貨櫃（每小節有三拍），每個貨櫃最多可放置一頭羊（以四分音符為一拍）。

 二號船（2/4）：每一節船艙可載兩個貨櫃（每小節有兩拍），每個貨櫃最多可放置一頭羊（以四分音符為一拍）。

音符解說

 小兔兔：
代表十六分音符（1/4拍）

 小猴子：
代表八分音符（1/2拍）

 羊咩咩：
代表四分音符（1拍）

 小老虎：
代表二分音符（2拍）

 長頸鹿：
代表全音符（4拍）

姿勢

如何抱琴

❀ 站姿

❶ 使用背帶

將背帶套入烏克麗麗上，再將背帶揹在肩膀上。

❷ 夾在胸前

將烏克麗麗的背板平貼於胸前，再將右手臂緊靠面板上。

❀ 坐姿

將烏克麗麗側背板下緣處放在大腿上，再將右手臂緊靠在面板上。

❀ 大拇指懸空撥弦法

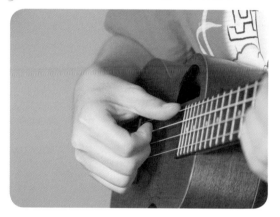

步驟1 將大姆指懸空於弦上，轉動大拇指，利用拇指指腹撥弦。

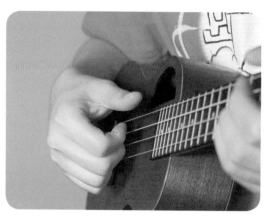

步驟2 撥弦後，懸空於弦上。

❀ 大拇指止弦撥弦法

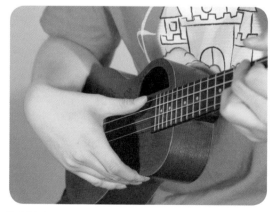

步驟1 先將大姆指放在弦上，此時中指、無名指、小姆指扶起烏克麗麗的腰身處。

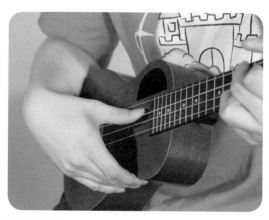

步驟2 大姆指向下撥弦後停置於下一條弦。

左手姿勢

🌼 如何按弦

將手指頭垂直按壓，靠近在每一格琴桁（鐵條）的側邊（圖片參照p16）。

🌼 手掌握實法

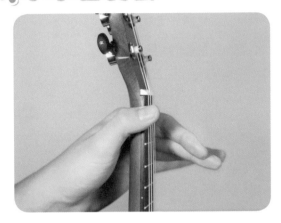

將烏克麗麗的琴頸下緣放在左手食指第三指節側緣處，大拇指放在琴頸上緣，利用手掌虎口處施力。

此法通常適用於按壓開放式和弦、彈奏單音上。

🌼 拇指平貼法

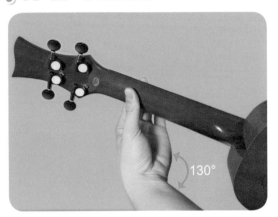

130°

大拇指指腹平貼於琴頸的中央，手腕向前推，手掌與前手臂大約夾角130度。

此法通常用於按壓半封閉和弦、封閉和弦、彈奏單音上。

音階表　第六音指型音階 VIDEO

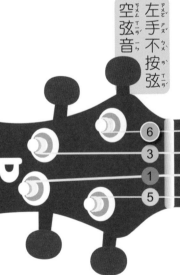

| 空弦音 (左手不按弦) | 左手食指 | 左手中指 | 左手無名指 |

第六音指型音階的命名由來：此指型音階裡，以第一弦的起始音為該調性的第六音稱之。

第一弦
第二弦
第三弦
第四弦

| | 1F | 2F | 3F | 4F | 5F | 6F |
| | 第一格 | 第二格 | 第三格 | 第四格 | 第五格 | 第六格 |

中ㄓㄨㄥ音ㄧㄣ **Do**

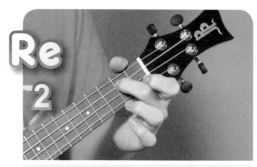

1

不ㄅㄨˋ按ㄢˋ弦ㄒㄧㄢˊ並ㄅㄧㄥˋ撥ㄅㄛ彈ㄊㄢˊ第ㄉㄧˋ三ㄙㄢ弦ㄒㄧㄢˊ

Re

2

中ㄓㄨㄥ指ㄓˇ按ㄢˋ第ㄉㄧˋ三ㄙㄢ弦ㄒㄧㄢˊ第ㄉㄧˋ二ㄦˋ格ㄍㄜˊ
並ㄅㄧㄥˋ撥ㄅㄛ彈ㄊㄢˊ第ㄉㄧˋ三ㄙㄢ弦ㄒㄧㄢˊ

Mi

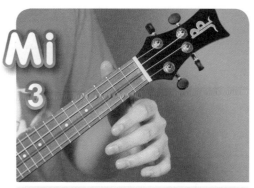

3

不ㄅㄨˋ按ㄢˋ弦ㄒㄧㄢˊ並ㄅㄧㄥˋ撥ㄅㄛ彈ㄊㄢˊ第ㄉㄧˋ二ㄦˋ弦ㄒㄧㄢˊ

Fa

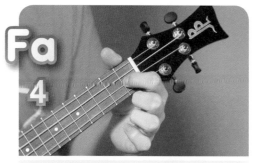

4

食ㄕˊ指ㄓˇ按ㄢˋ第ㄉㄧˋ二ㄦˋ弦ㄒㄧㄢˊ第ㄉㄧˋ一ㄧ格ㄍㄜˊ
並ㄅㄧㄥˋ撥ㄅㄛ彈ㄊㄢˊ第ㄉㄧˋ二ㄦˋ弦ㄒㄧㄢˊ

So

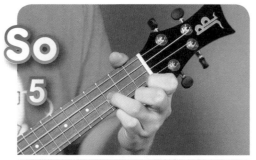

5

無ㄨˊ名ㄇㄧㄥˊ指ㄓˇ按ㄢˋ第ㄉㄧˋ二ㄦˋ弦ㄒㄧㄢˊ第ㄉㄧˋ三ㄙㄢ
格ㄍㄜˊ並ㄅㄧㄥˋ撥ㄅㄛ彈ㄊㄢˊ第ㄉㄧˋ二ㄦˋ弦ㄒㄧㄢˊ

La

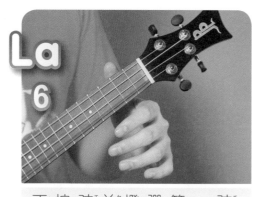

6

不ㄅㄨˋ按ㄢˋ弦ㄒㄧㄢˊ並ㄅㄧㄥˋ撥ㄅㄛ彈ㄊㄢˊ第ㄉㄧˋ一ㄧ弦ㄒㄧㄢˊ

Si

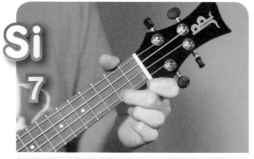

7

中ㄓㄨㄥ指ㄓˇ按ㄢˋ第ㄉㄧˋ一ㄧ弦ㄒㄧㄢˊ第ㄉㄧˋ二ㄦˋ格ㄍㄜˊ
並ㄅㄧㄥˋ撥ㄅㄛ彈ㄊㄢˊ第ㄉㄧˋ一ㄧ弦ㄒㄧㄢˊ

高ㄍㄠ音ㄧㄣ **Do**

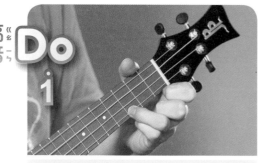

1

無ㄨˊ名ㄇㄧㄥˊ指ㄓˇ按ㄢˋ第ㄉㄧˋ一ㄧ弦ㄒㄧㄢˊ第ㄉㄧˋ三ㄙㄢ
格ㄍㄜˊ並ㄅㄧㄥˋ撥ㄅㄛ彈ㄊㄢˊ第ㄉㄧˋ一ㄧ弦ㄒㄧㄢˊ

音階基本功練習

挑戰任務： ㄅㄟˋ 1 ㄖㄨˋ ㄇㄧˊ 2 ㄇㄚˋ ㄅㄚˊ 3 ㄈㄚˋ 4 ㄙㄨˋ 5

練習1 ♩=30~100

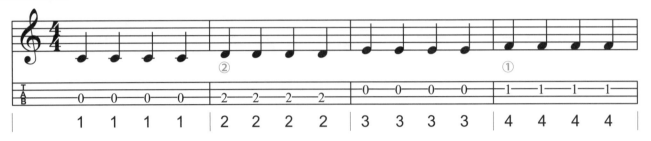

練習2 ♩=30~100

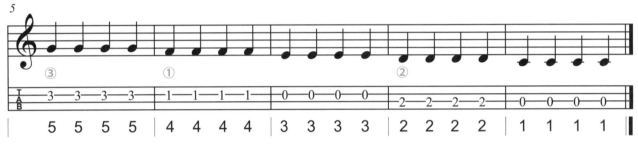

♪ 節奏練習 聖誕鈴聲

練習1

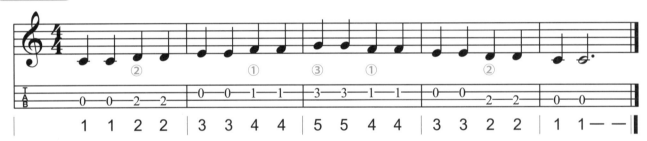

練習2

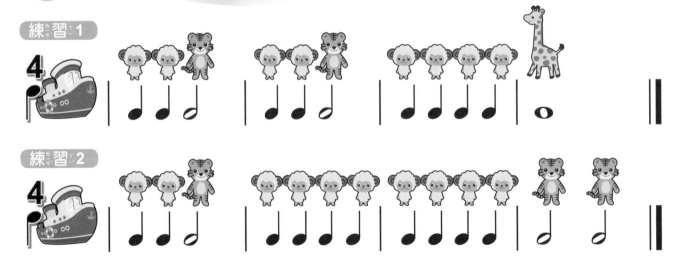

教學祕訣 老師們可以帶小朋友們以拍手方式練習節奏。

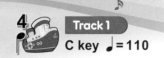

聖誕鈴聲

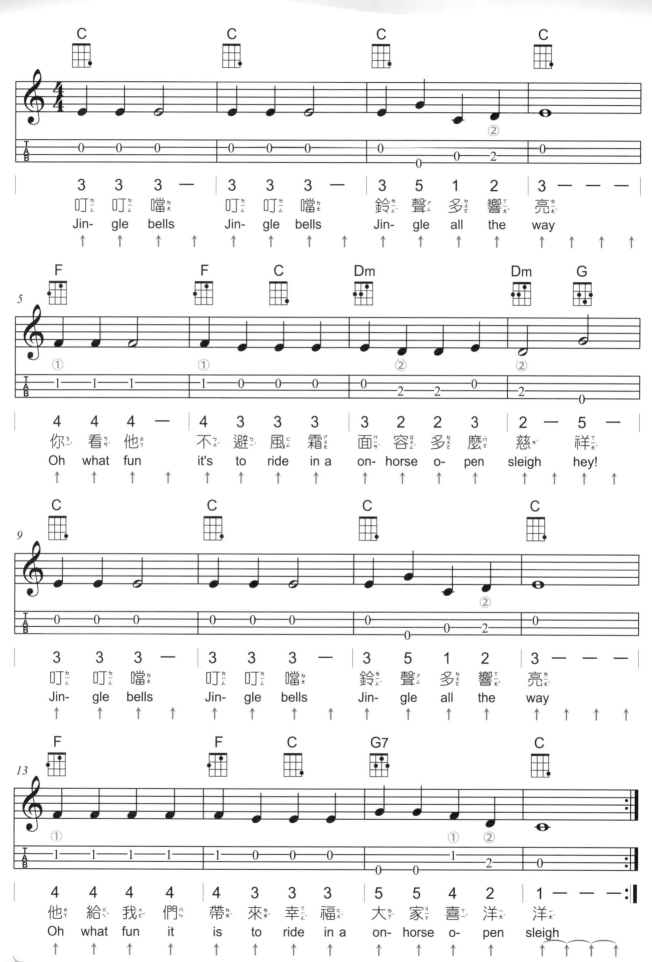

第 2 課
單一和弦手型
食指向下刷擊法

 ## 單一和弦手型練習 Q&A VIDEO

Q1 如何有效率的把一個陌生和弦練起來呢？
依照左方和弦圖按好定位後，輕輕離開手指在指板上方等待，等待同時一樣保持和弦的手型不動，再按回原和弦指板的位置並反覆依序練習即可。

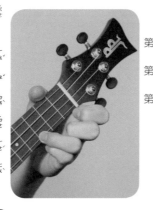

C 和弦按法

第一格			和弦可撥彈的空弦音
第二格			無名指代號按壓在第一弦第三格
第三格		③	

第四弦 第三弦 第二弦 第一弦

C
135 ← 和弦組成音簡譜代表音名以便熟記

取代 C E G

Q2 需要開節拍器練習嗎？
依照每個人想進步的程度與時間的快慢，一般而言，使用節拍器的學生通常會比沒有使用節拍器的學生，學習速度快三倍左右，而且基本功拍子、律動會更扎實唷！

Q3 要練到多少才算定型呢？
一般歌曲速度在150以下，所以只要練到150基本上歌曲就可以彈奏了，若要往進階程度方向邁進需要練到180，若想成為優良老師，基本功一定要突破200，如此一來才有說服力讓學生乖乖學習唷！

 ## 音階基本功練習

挑戰任務：
| ㄨ | ㄖㄨ | ㄇㄧ | ㄈㄚ | ㄙㄨ | ㄌㄚ |
| 1 | 2 | 3 | 4 | 5 | 6 |

 練習 1　♩=30~100

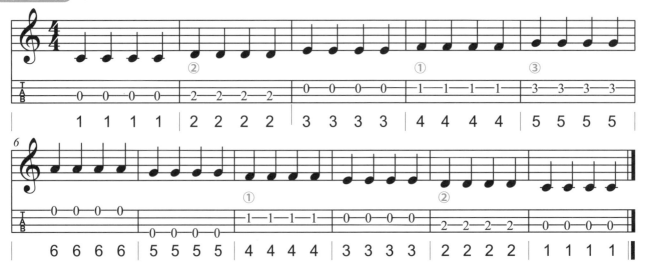

練習2　♩=30~100

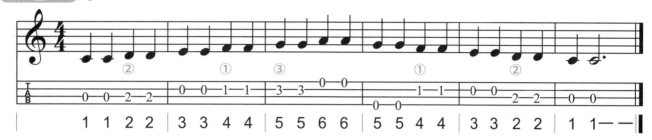

練習3　♩=30~100

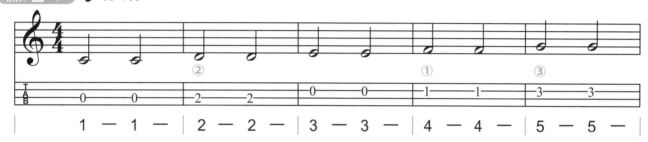

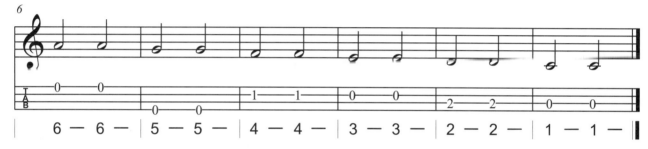

練習4　♩=30~100

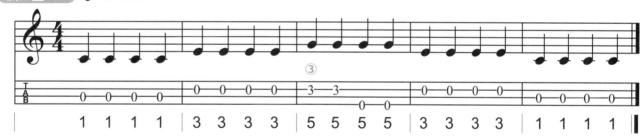

食指向下刷擊法　動作與姿勢　VIDEO

步驟1　右手大拇指平行於第四弦，其他四指微彎，掌心與手指間如同握筆，手保持懸空，於音孔上方等待。

手握筆姿勢

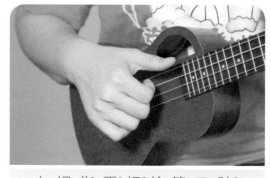

大拇指平行於第四弦

步驟 2 手腕向右轉，以便食指刷弦方向為直下（若依右下圖錯誤的刷弦，食指側緣會有疼痛發炎現象）。

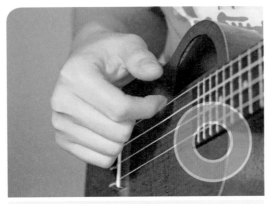

食指指面刷弦

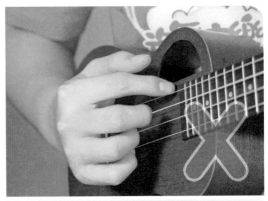

錯誤刷法

步驟 3 食指刷弦時，利用指甲面與弦呈現角度60度，準備向下刷擊（如果指甲面與弦呈現低於20度，刷弦時，弦會碰到食指面上方手肉而造成疼痛、破皮現象）。

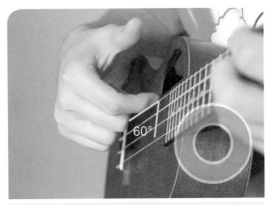

食指指面與弦呈現60度

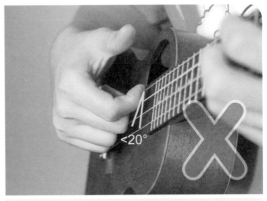

低於20度，錯誤姿勢

步驟 4 手指放輕鬆，甩動手腕順勢將食指從第四弦依序刷至第一弦（不要將大拇指與食指緊捏，否則刷弦時音色會沉悶不清脆）。

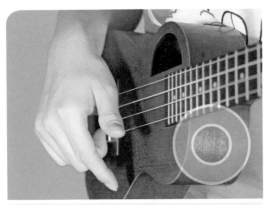

甩動手腕帶動食指下刷

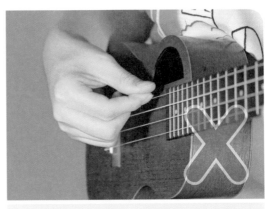

捏緊食指，錯誤姿勢

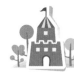

和弦	C	一個長方格有四大格 （一個小節有四拍）

歌詞	兩		隻		老		虎	
刷法	↑		↑		↑		↑	

每一大格（一拍）　每一小格（半拍）

數拍方式	1	&	2	&	3	&	4	&
腳踩拍方向	下\	/上	下\	/上	下\	/上	下\	/上

注意哦！藍色字體代表反拍，箭頭向上↑代表向下刷擊，箭頭向下↓代表向上刷擊。

🎵 節奏練習 兩隻老虎

練習1

練習2

家庭連絡簿

今天的表現　　🌸 Excellent!　🌸 Very nice!
　　　　　　　🌸 Cool!　　　🌸 Work harder!!!

補充小語：

老師　　　　　　　　　家長

22

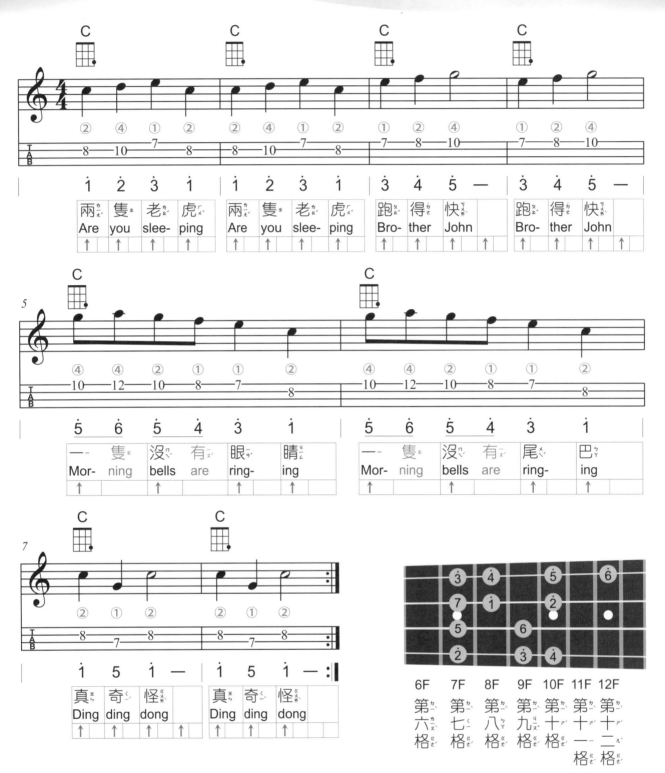

*本首旋律使用第七課（p52）第三音指型音階彈奏。

教學祕訣 老師們可以用第七格到第十二格的區域彈旋律音，小朋友們可以按和弦刷節奏。

第 3 課
和ㄏㄜˊ弦ㄒㄧㄢˊ互ㄏㄨˋ換ㄏㄨㄢˋ及ㄐㄧˊ
附ㄈㄨˋ點ㄉㄧㄢˇ音ㄧㄣ符ㄈㄨˊ介ㄐㄧㄝˋ紹ㄕㄠˋ

 G7 和ㄏㄜˊ弦ㄒㄧㄢˊ互ㄏㄨˋ換ㄏㄨㄢˋ練ㄌㄧㄢˋ習ㄒㄧˊ VIDEO

G7 和ㄏㄜˊ弦ㄒㄧㄢˊ按ㄢˋ法ㄈㄚˇ

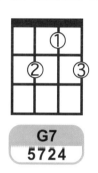

G7
5724

C 和ㄏㄜˊ弦ㄒㄧㄢˊ按ㄢˋ法ㄈㄚˇ

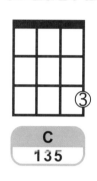

C
135

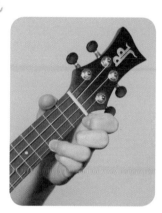

> 按ㄢˋ壓ㄧㄚ G7和ㄏㄜˊ弦ㄒㄧㄢˊ時ㄕˊ，食ㄕˊ指ㄓˇ第ㄉㄧˋ三ㄙㄢ指ㄓˇ節ㄐㄧㄝˊ的ㄉㄜ左ㄗㄨㄛˇ側ㄘㄜˋ緣ㄩㄢˊ，貼ㄊㄧㄝ在ㄗㄞˋ
> 琴ㄑㄧㄣˊ頭ㄊㄡˊ末ㄇㄛˋ端ㄉㄨㄢ凹ㄠ槽ㄘㄠˊ處ㄔㄨˋ，無ㄨˊ名ㄇㄧㄥˊ指ㄓˇ才ㄘㄞˊ會ㄏㄨㄟˋ在ㄗㄞˋ第ㄉㄧˋ二ㄦˋ格ㄍㄜˊ內ㄋㄟˋ喲ㄛ！

在ㄗㄞˋ前ㄑㄧㄢˊ一ㄧ章ㄓㄤ節ㄐㄧㄝˊ有ㄧㄡˇ提ㄊㄧˊ到ㄉㄠˋ如ㄖㄨˊ何ㄏㄜˊ練ㄌㄧㄢˋ習ㄒㄧˊ單ㄉㄢ一ㄧ和ㄏㄜˊ弦ㄒㄧㄢˊ的ㄉㄜ手ㄕㄡˇ型ㄒㄧㄥˊ，在ㄗㄞˋ此ㄘˇ要ㄧㄠˋ介ㄐㄧㄝˋ紹ㄕㄠˋ的ㄉㄜ
是ㄕˋ和ㄏㄜˊ弦ㄒㄧㄢˊ互ㄏㄨˋ換ㄏㄨㄢˋ練ㄌㄧㄢˋ習ㄒㄧˊ，依ㄧ序ㄒㄩˋ下ㄒㄧㄚˋ列ㄌㄧㄝˋ的ㄉㄜ步ㄅㄨˋ驟ㄗㄡˋ練ㄌㄧㄢˋ習ㄒㄧˊ就ㄐㄧㄡˋ可ㄎㄜˇ以ㄧˇ很ㄏㄣˇ順ㄕㄨㄣˋ暢ㄔㄤˋ地ㄉㄧˋ將ㄐㄧㄤ和ㄏㄜˊ
弦ㄒㄧㄢˊ切ㄑㄧㄝ換ㄏㄨㄢˋ到ㄉㄠˋ另ㄌㄧㄥˋ外ㄨㄞˋ一ㄧ個ㄍㄜˋ和ㄏㄜˊ弦ㄒㄧㄢˊ喲ㄛ，快ㄎㄨㄞˋ來ㄌㄞˊ試ㄕˋ試ㄕˋ吧ㄅㄚ！

目ㄇㄨˋ標ㄅㄧㄠ：速ㄙㄨˋ度ㄉㄨˋ從ㄘㄨㄥˊ♩=30 開ㄎㄞ始ㄕˇ，每ㄇㄟˇ次ㄘˋ調ㄊㄧㄠˊ加ㄐㄧㄚ1～3個ㄍㄜˋ速ㄙㄨˋ度ㄉㄨˋ，持ㄔˊ續ㄒㄩˋ練ㄌㄧㄢˋ到ㄉㄠˋ♩=150

| 練ㄌㄧㄢˋ習ㄒㄧˊ1 | ♩=30~150 | | | 練ㄌㄧㄢˋ習ㄒㄧˊ2 | ♩=30~150 |

1	2	3	4	1	2	3	4		1	2	3	4	1	2	3	4
‖: C	G7	—	—	C	G7	—	— :‖	‖: C	G7	C	G7	C	G7	C	G7 :‖	

在ㄗㄞˋ休ㄒㄧㄡ息ㄒㄧˊ兩ㄌㄧㄤˇ拍ㄆㄞ的ㄉㄜ時ㄕˊ候ㄏㄡˋ先ㄒㄧㄢ
換ㄏㄨㄢˋ到ㄉㄠˋ第ㄉㄧˋ一ㄧ個ㄍㄜˋ和ㄏㄜˊ弦ㄒㄧㄢˊ

第ㄉㄧˋ一ㄧ個ㄍㄜˋ和ㄏㄜˊ弦ㄒㄧㄢˊ刷ㄕㄨㄚ完ㄨㄢˊ，馬ㄇㄚˇ
上ㄕㄤˋ換ㄏㄨㄢˋ到ㄉㄠˋ下ㄒㄧㄚˋ一ㄧ個ㄍㄜˋ和ㄏㄜˊ弦ㄒㄧㄢˊ

＊彈ㄊㄢˊ奏ㄗㄡˋ曲ㄑㄩˇ子ㄗ前ㄑㄧㄢˊ，建ㄐㄧㄢˋ議ㄧˋ把ㄅㄚˇ歌ㄍㄜ曲ㄑㄩˇ裡ㄌㄧˇ所ㄙㄨㄛˇ有ㄧㄡˇ和ㄏㄜˊ弦ㄒㄧㄢˊ列ㄌㄧㄝˋ舉ㄐㄩˇ出ㄔㄨ來ㄌㄞˊ，將ㄐㄧㄤ不ㄅㄨˋ熟ㄕㄡˊ的ㄉㄜ和ㄏㄜˊ
弦ㄒㄧㄢˊ以ㄧˇ節ㄐㄧㄝˊ拍ㄆㄞ器ㄑㄧˋ作ㄗㄨㄛˋ為ㄨㄟˊ練ㄌㄧㄢˋ習ㄒㄧˊ工ㄍㄨㄥ具ㄐㄩˋ，設ㄕㄜˋ定ㄉㄧㄥˋ的ㄉㄜ速ㄙㄨˋ度ㄉㄨˋ由ㄧㄡˊ慢ㄇㄢˋ而ㄦˊ快ㄎㄨㄞˋ，先ㄒㄧㄢ練ㄌㄧㄢˋ單ㄉㄢ一ㄧ
和ㄏㄜˊ弦ㄒㄧㄢˊ手ㄕㄡˇ型ㄒㄧㄥˊ再ㄗㄞˋ進ㄐㄧㄣˋ階ㄐㄧㄝ練ㄌㄧㄢˋ習ㄒㄧˊ和ㄏㄜˊ弦ㄒㄧㄢˊ互ㄏㄨˋ換ㄏㄨㄢˋ，如ㄖㄨˊ此ㄘˇ一ㄧ來ㄌㄞˊ彈ㄊㄢˊ奏ㄗㄡˋ曲ㄑㄩˇ子ㄗ較ㄐㄧㄠˋ順ㄕㄨㄣˋ暢ㄔㄤˋ！

教ㄐㄧㄠˋ學ㄒㄩㄝˊ祕ㄇㄧˋ訣ㄐㄩㄝˊ 對ㄉㄨㄟˋ於ㄩˊ小ㄒㄧㄠˇ朋ㄆㄥˊ友ㄧㄡˇ們ㄇㄣ還ㄏㄞˊ是ㄕˋ要ㄧㄠˋ把ㄅㄚˇG7的ㄉㄜ單ㄉㄢ一ㄧ和ㄏㄜˊ弦ㄒㄧㄢˊ手ㄕㄡˇ型ㄒㄧㄥˊ先ㄒㄧㄢ練ㄌㄧㄢˋ熟ㄕㄡˊ，才ㄘㄞˊ能ㄋㄥˊ進ㄐㄧㄣˋ行ㄒㄧㄥˊC和ㄏㄜˊ
弦ㄒㄧㄢˊ與ㄩˇG7和ㄏㄜˊ弦ㄒㄧㄢˊ的ㄉㄜ互ㄏㄨˋ換ㄏㄨㄢˋ練ㄌㄧㄢˋ習ㄒㄧˊ哦ㄜ！

 # 附點音符　定義：增加原音拍長的一半

音符&休止符 表現方式	音符記號	簡譜記號	踩拍方式與拍長
 附點二分音符		2 — —	
 附點二分休止符	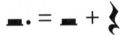	0 — — 或（0 0 0）	2+(2x1/2)=3拍
 附點四分音符	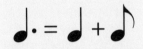	2 ·	
 附點四分休止符	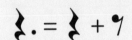	0 ·	1+(1x1/2)=3/2拍
 附點八分音符	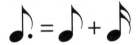	2 ·	
附點八分休止符		0 ·	1/2+(1/2x1/2)=3/4拍

 ## 音階基本功練習　挑戰任務：

ㄉㄡ	ㄖㄨㄇㄧ	ㄇㄧ	ㄈㄚ	ㄙㄡ	ㄌㄚ
1	2	3	4	5	6

 練習1　♩=30~100

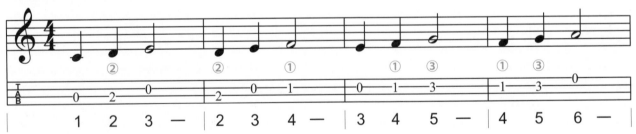

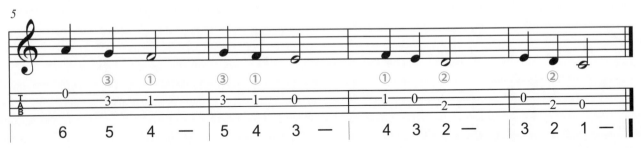

烏克城堡 25

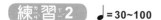

練習2　♩=30~100

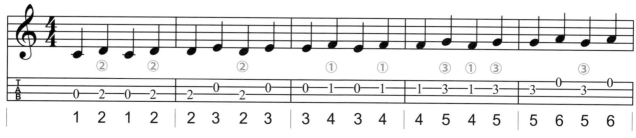

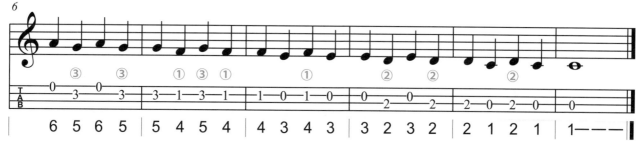

練習3　♩=30~100

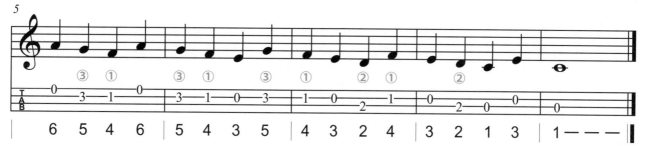

練習4　♩=30~100

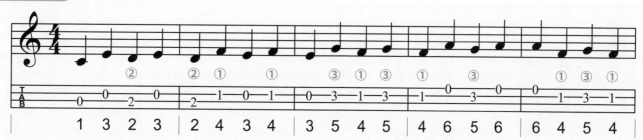

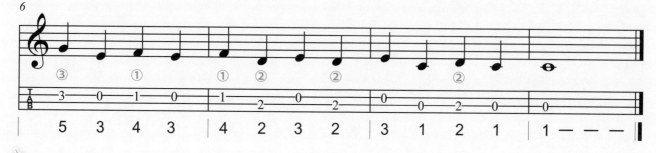

小蜜蜂

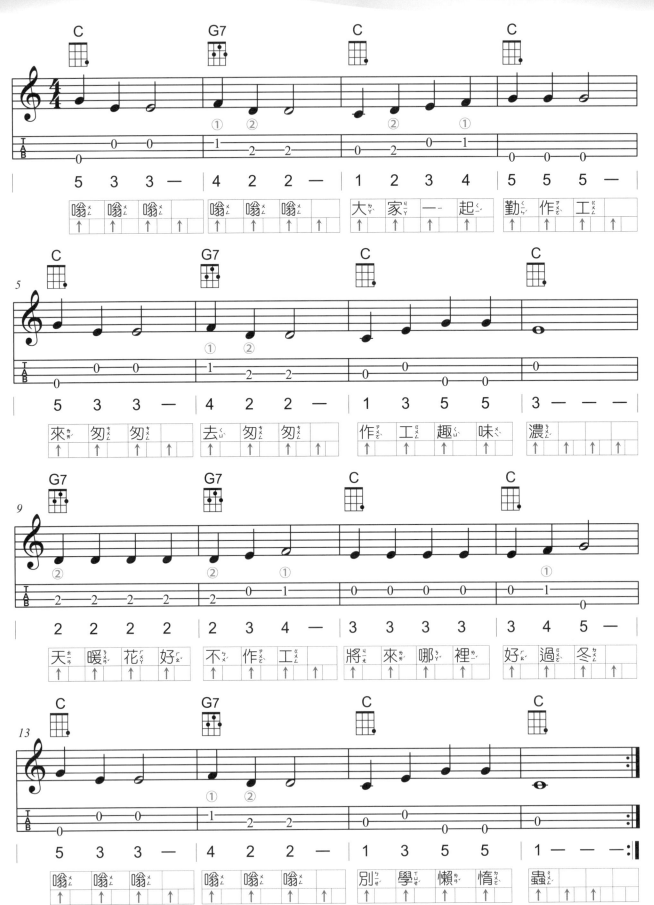

Track 4
C key ♩=100

火車快飛

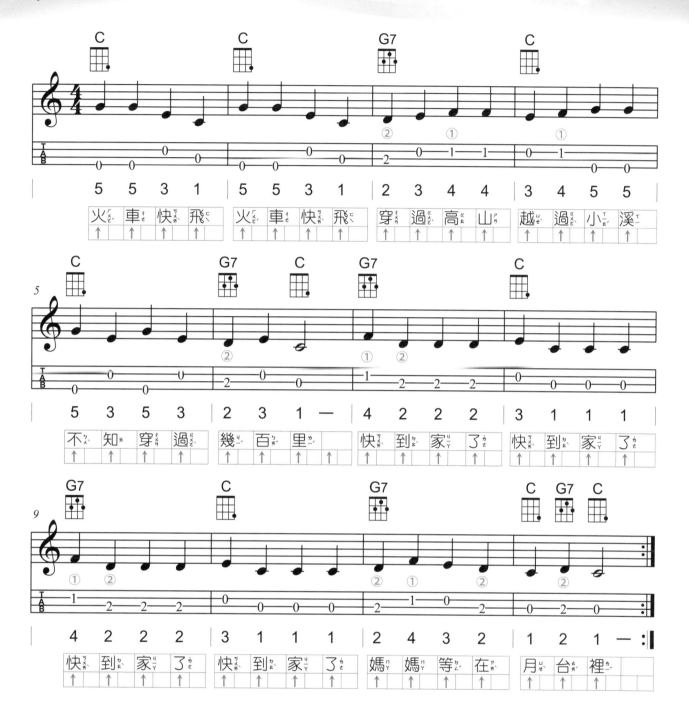

教學祕訣

1. 第一次帶小朋友一邊彈單音一邊跟著唱旋律。

2. 第二次帶小朋友一邊彈單音一邊跟著唱歌詞。

3. 第三次帶小朋友一邊刷和弦一邊跟著唱旋律。

4. 第四次帶小朋友一邊刷和弦一邊跟著唱歌詞。

5. 老師先刷和弦，小朋友彈單音，一起合奏後再交換。

節ㄐㄧㄝˊ奏ㄗㄡˋ練ㄌㄧㄢˋ習ㄒㄧˊ 小ㄒㄧㄠˇ蜜ㄇㄧˋ蜂ㄈㄥ

練ㄌㄧㄢˋ習ㄒㄧˊ1

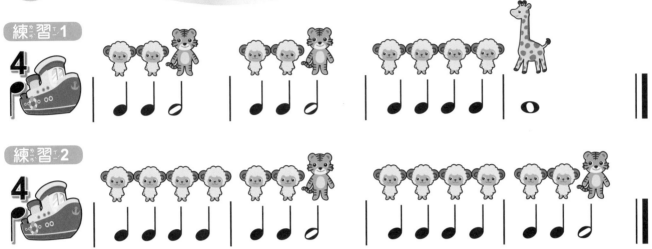

練ㄌㄧㄢˋ習ㄒㄧˊ2

節ㄐㄧㄝˊ奏ㄗㄡˋ練ㄌㄧㄢˋ習ㄒㄧˊ 火ㄏㄨㄛˇ車ㄔㄜ快ㄎㄨㄞˋ飛ㄈㄟ

練ㄌㄧㄢˋ習ㄒㄧˊ1

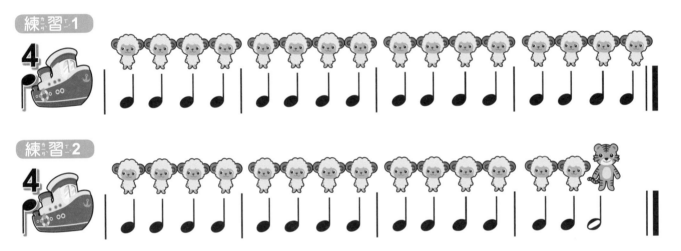

練ㄌㄧㄢˋ習ㄒㄧˊ2

家ㄐㄧㄚ庭ㄊㄧㄥˊ連ㄌㄧㄢˊ絡ㄌㄨㄛˋ簿ㄅㄨˋ

今ㄐㄧㄣ天ㄊㄧㄢ的ㄉㄜ˙表ㄅㄧㄠˇ現ㄒㄧㄢˋ

✿ Excellent! ✿ Very nice!

✿ Cool! ✿ Work harder!!!

補ㄅㄨˇ充ㄔㄨㄥ小ㄒㄧㄠˇ語ㄩˇ：

老ㄌㄠˇ師ㄕ 家ㄐㄧㄚ長ㄓㄤˇ

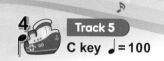

C key ♩=100

倫ㄌㄨㄣˊ敦ㄉㄨㄣˋ鐵ㄊㄧㄝˇ橋ㄑㄧㄠˊ

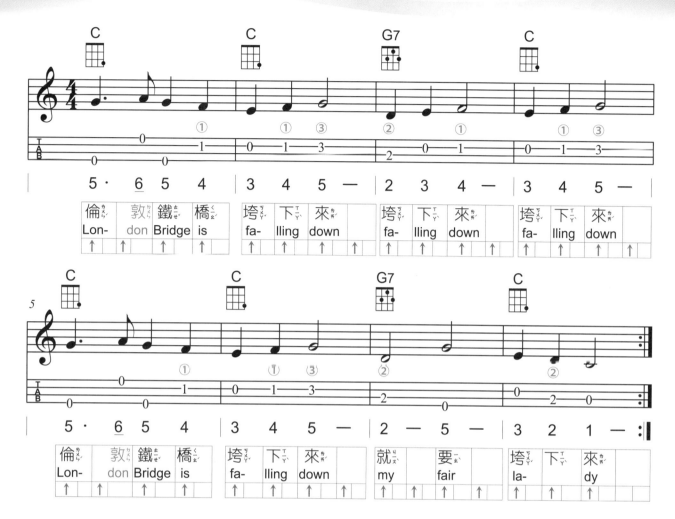

倫ㄌㄨㄣˊ	敦ㄉㄨㄣ	鐵ㄊㄧㄝˇ	橋ㄑㄧㄠˊ	垮ㄎㄨㄚˇ	下ㄒㄧㄚˋ	來ㄌㄞˊ		垮ㄎㄨㄚˇ	下ㄒㄧㄚˋ	來ㄌㄞˊ		垮ㄎㄨㄚˇ	下ㄒㄧㄚˋ	來ㄌㄞˊ	
Lon-	don	Bridge	is	fa-	lling	down		fa-	lling	down		fa-	lling	down	
↑	↑	↑	↑	↑	↑	↑	↑	↑	↑	↑		↑	↑	↑	↑

倫ㄌㄨㄣˊ	敦ㄉㄨㄣ	鐵ㄊㄧㄝˇ	橋ㄑㄧㄠˊ	垮ㄎㄨㄚˇ	下ㄒㄧㄚˋ	來ㄌㄞˊ		就ㄐㄧㄡˋ		要ㄧㄠˋ		垮ㄎㄨㄚˇ	下ㄒㄧㄚˋ	來ㄌㄞˊ	
Lon-	don	Bridge	is	fa-	lling	down		my		fair		la-		dy	
↑	↑	↑	↑	↑	↑	↑	↑	↑	↑	↑		↑	↑	↑	

♪ 節ㄐㄧㄝˊ奏ㄗㄡˋ練ㄌㄧㄢˋ習ㄒㄧˊ 倫ㄌㄨㄣˊ敦ㄉㄨㄣ鐵ㄊㄧㄝˇ橋ㄑㄧㄠˊ

練ㄌㄧㄢˋ習ㄒㄧˊ1

練ㄌㄧㄢˋ習ㄒㄧˊ2

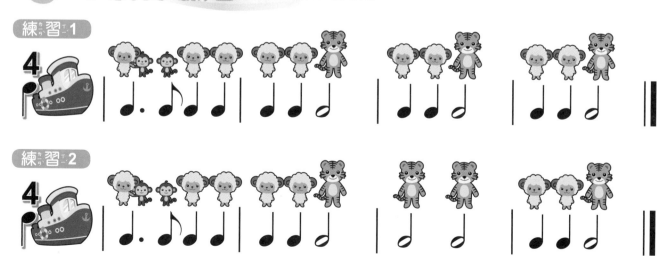

第 4 課

大ㄉㄚˋ三ㄙㄢ和ㄏㄜˊ弦ㄒㄩㄢˊ的ㄉㄜ組ㄗㄨˇ成ㄔㄥˊ

 F 和ㄏㄜˊ弦ㄒㄩㄢˊ互ㄏㄨˋ換ㄏㄨㄢˋ練ㄌㄧㄢˋ習ㄒㄧˊ

F 和ㄏㄜˊ弦ㄒㄩㄢˊ按ㄢˋ法ㄈㄚˇ

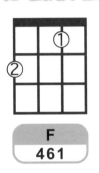

F
461

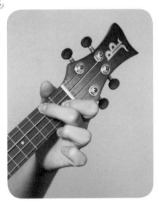

在ㄗㄞˋ練ㄌㄧㄢˋ習ㄒㄧˊ和ㄏㄜˊ弦ㄒㄩㄢˊ互ㄏㄨˋ換ㄏㄨㄢˋ之ㄓ前ㄑㄧㄢˊ還ㄏㄞˊ是ㄕˋ要ㄧㄠˋ先ㄒㄧㄢ把ㄅㄚˇ不ㄅㄨˋ熟ㄕㄡˊ的ㄉㄜ和ㄏㄜˊ弦ㄒㄩㄢˊ練ㄌㄧㄢˋ熟ㄕㄡˊ唷ㄛ！
速ㄙㄨˋ度ㄉㄨˋ一ㄧ樣ㄧㄤˋ從ㄘㄨㄥˊ ♩=30 開ㄎㄞ始ㄕˇ練ㄌㄧㄢˋ到ㄉㄠˋ ♩=150

C 和ㄏㄜˊ弦ㄒㄩㄢˊ按ㄢˋ法ㄈㄚˇ

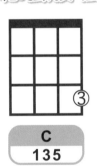

C
135

G7 和ㄏㄜˊ弦ㄒㄩㄢˊ按ㄢˋ法ㄈㄚˇ

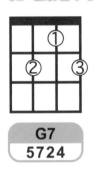

G7
5724

練ㄌㄧㄢˋ習ㄒㄧˊ1 ♩=30~150 **練ㄌㄧㄢˋ習ㄒㄧˊ2** ♩=30~150

‖: C F C F | C F C F :‖ ‖: C G7 C G7 | C G7 C G7 :‖

練ㄌㄧㄢˋ習ㄒㄧˊ3 ♩=30~150

‖: F G7 F G7 | F G7 F G7 :‖

烏ㄨ克ㄎㄜˋ城ㄔㄥˊ堡ㄅㄠˇ **31**

 樂理ㄌㄧ小ㄒㄧ幺教ㄐㄧ幺室ㄕ　　認ㄖㄣ識ㄕ三ㄙㄢ音ㄧㄣ和ㄏㄜ弦ㄒㄧㄢ（Triads）之ㄓ一ㄧ

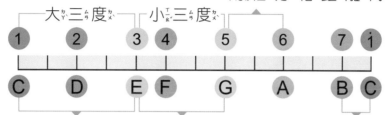

和ㄏㄜ弦ㄒㄧㄢ：由ㄧㄡ三ㄙㄢ個ㄍㄜ以ㄧ上ㄕㄤ的ㄉㄜ單ㄉㄢ音ㄧㄣ所ㄙㄨㄛ組ㄗㄨ成ㄔㄥ

> M3：兩ㄌㄧㄤ個ㄍㄜ全ㄑㄩㄢ音ㄧㄣ程ㄔㄥ
> m3：一ㄧ個ㄍㄜ全ㄑㄩㄢ音ㄧㄣ＋一ㄧ個ㄍㄜ半ㄅㄢ音ㄧㄣ

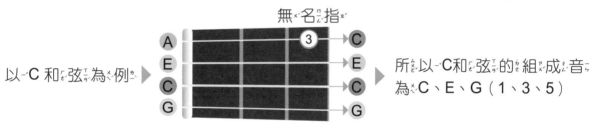

兩ㄌㄧㄤ個ㄍㄜ方ㄈㄤ格ㄍㄜ距ㄐㄩ離ㄌㄧ代ㄉㄞ表ㄅㄧㄠ全ㄑㄩㄢ音ㄧㄣ程ㄔㄥ

四ㄙ個ㄍㄜ方ㄈㄤ格ㄍㄜ距ㄐㄩ離ㄌㄧ　　　三ㄙㄢ個ㄍㄜ方ㄈㄤ格ㄍㄜ距ㄐㄩ離ㄌㄧ　　　每ㄇㄟ一ㄧ方ㄈㄤ格ㄍㄜ距ㄐㄩ離ㄌㄧ
代ㄉㄞ表ㄅㄧㄠ大ㄉㄚ三ㄙㄢ度ㄉㄨ音ㄧㄣ程ㄔㄥ　　代ㄉㄞ表ㄅㄧㄠ小ㄒㄧㄠ三ㄙㄢ度ㄉㄨ音ㄧㄣ程ㄔㄥ　　代ㄉㄞ表ㄅㄧㄠ半ㄅㄢ音ㄧㄣ程ㄔㄥ

公ㄍㄨㄥ式ㄕ

大ㄉㄚ三ㄙㄢ和ㄏㄜ弦ㄒㄧㄢ（Major Triad）：根ㄍㄣ音ㄧㄣ（Root）＋大ㄉㄚ三ㄙㄢ度ㄉㄨ（M3）＋小ㄒㄧㄠ三ㄙㄢ度ㄉㄨ（m3）

無ㄨ名ㄇㄧㄥ指ㄓ

以ㄧC和ㄏㄜ弦ㄒㄧㄢ為ㄨㄟ例ㄌㄧ ▶ | A E C G → C E C G | ▶ 所ㄙㄨㄛ以ㄧC和ㄏㄜ弦ㄒㄧㄢ的ㄉㄜ組ㄗㄨ成ㄔㄥ音ㄧㄣ
為ㄨㄟ C、E、G（1、3、5）

現ㄒㄧㄢ在ㄗㄞ快ㄎㄨㄞ來ㄌㄞ動ㄉㄨㄥ動ㄉㄨㄥ腦ㄋㄠ，推ㄊㄨㄟ出ㄔㄨF和ㄏㄜ弦ㄒㄧㄢ及ㄐㄧG和ㄏㄜ弦ㄒㄧㄢ的ㄉㄜ組ㄗㄨ成ㄔㄥ音ㄧㄣ吧ㄅㄚ！

 音ㄧㄣ階ㄐㄧㄝ基ㄐㄧ本ㄅㄣ功ㄍㄨㄥ練ㄌㄧㄢ習ㄒㄧ　　挑ㄊㄧㄠ戰ㄓㄢ任ㄖㄣ務ㄨ：

ㄉㄨ	ㄖㄜ	ㄇㄧ	ㄈㄚ	ㄙㄡ	ㄌㄚ
1	2	3	4	5	6

 ♩=30~100

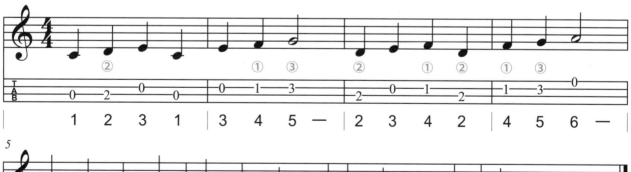

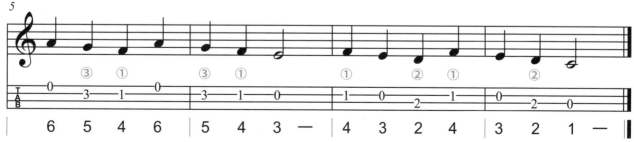

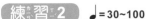

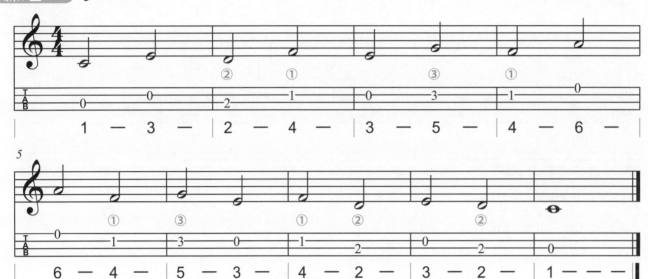

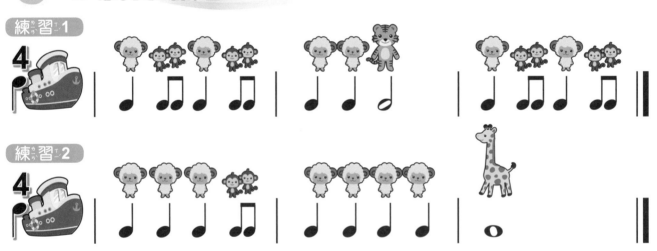

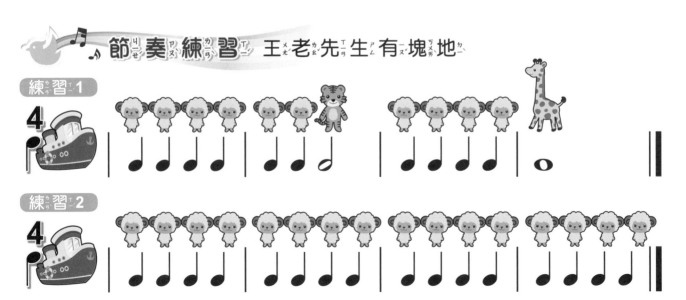

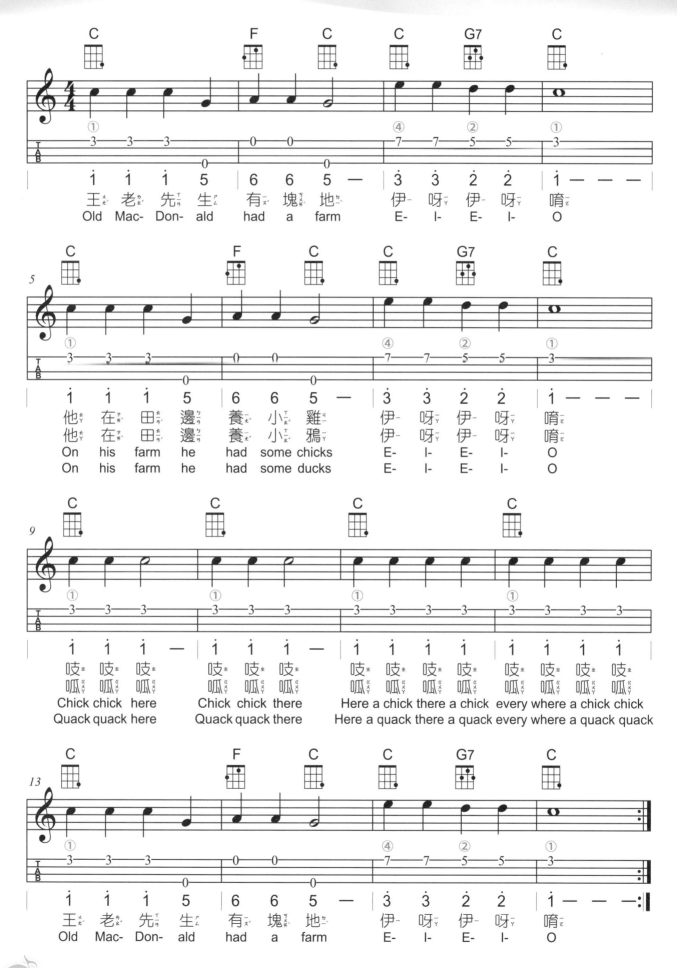

Track 7 C key ♩=100

母鴨帶小鴨

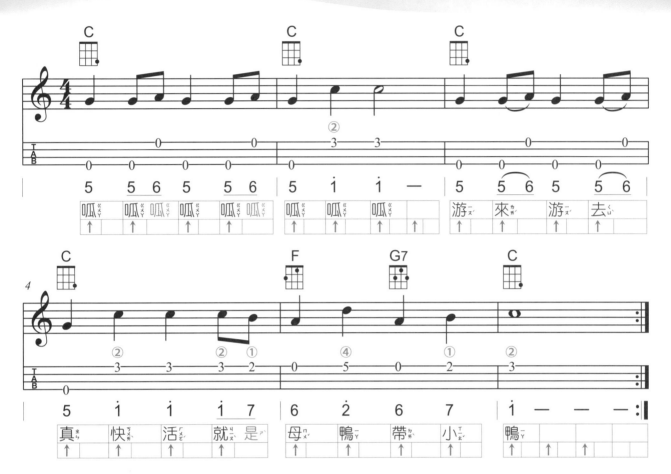

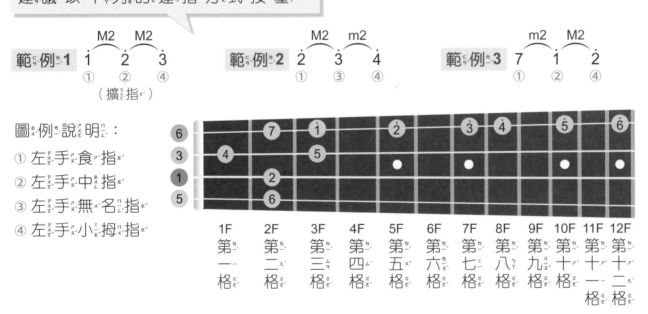

在同一段樂句、同一弦上若出現下列旋律音程的排列組合時，建議以下列的運指方式按壓。

圖例說明：
① 左手食指
② 左手中指
③ 左手無名指
④ 左手小拇指

＊當遇到相鄰兩隻手指按弦需擴張兩格以上，同弦相距全音程以上時（如範例1），建議將兩指在大腿上輕輕劈開，以訓練擴指效果。

左手靈活度練習

 ## C、F、G7 和弦綜合練習

C 和弦按法

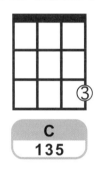

C
135

F 和弦按法

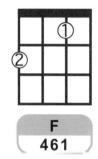

F
461

G7 和弦按法

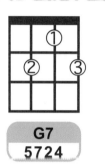

G7
5724

練習**1**　♩=30~150

‖: C　C　F　F | C　C　G7　G7 | F　F　G7　G7 | C　F　G7　C :‖

練習**2**　♩=30~150

‖: C　F　G7　C | F　G7　C　F | G7　C　F　G7 | C　F　G7　C :‖

 ## 手指靈活度練習 VIDEO

❀ 單弦練習　♩=30~100

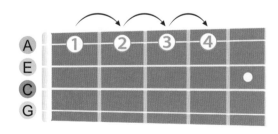

圖例說明：

① 左手食指

② 左手中指

③ 左手無名指

④ 左手小拇指

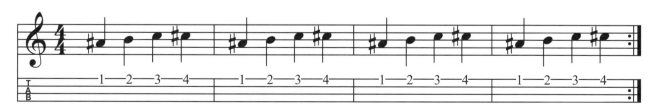

🎵 爬格子（爬上）練習 ♩=30~100

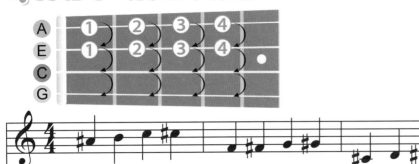

🎵 爬格子（爬下）練習 ♩=30~100

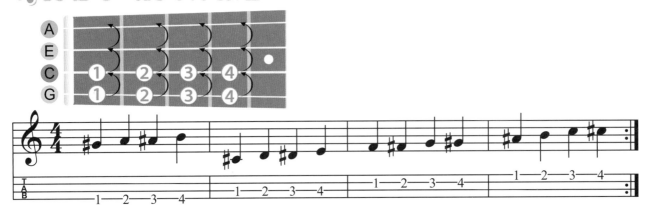

> 手指靈活練習不但能建立起小肌肉群的耐力，
> 第7課的第三音指型音階開始，就會使用到所有
> 手指跨弦的運用囉！加油唷！

🏰 音階基本功練習 Part1　挑戰任務：

ㄉㄡ	ㄖㄟ	ㄇㄧ	ㄈㄚ	ㄙㄡ	ㄌㄚ	ㄒㄧ
1	2	3	4	5	6	7

 練習1　♩=30~100

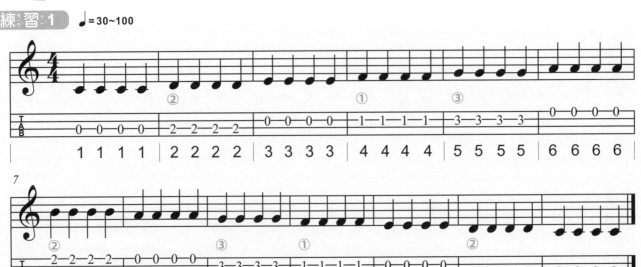

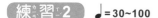

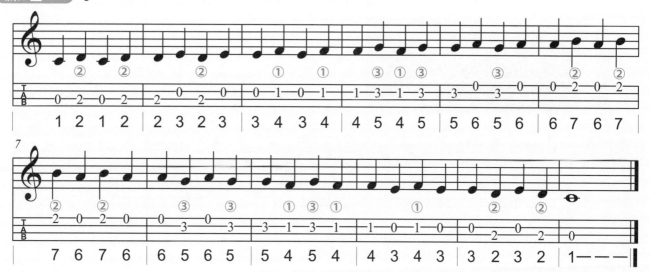

 音階基本功練習Part2 挑戰任務：
ㄅㄨ ㄖㄨㄟ ㄇㄧ ㄈㄚ ㄙㄡ ㄌㄚ ㄒㄧ ㄅㄨ
1 2 3 4 5 6 7 1

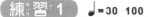

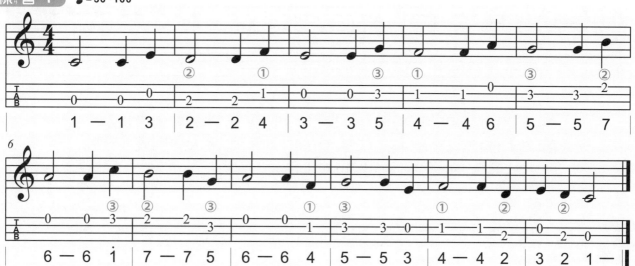

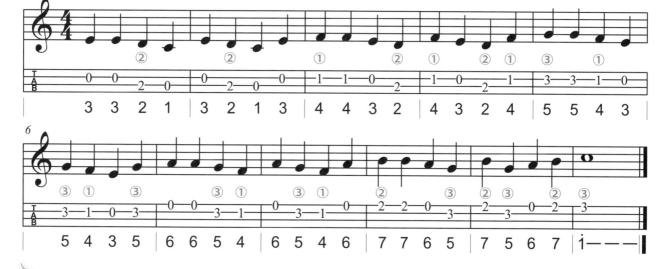

節奏練習 捕魚歌

練習1

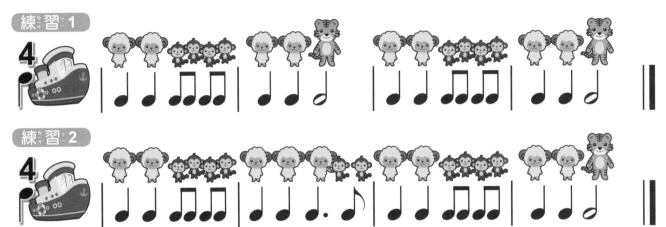

練習2

節奏練習 緑油精

練習1

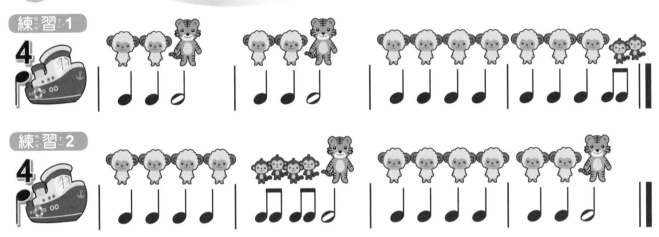

練習2

節奏練習 春神來了

練習1

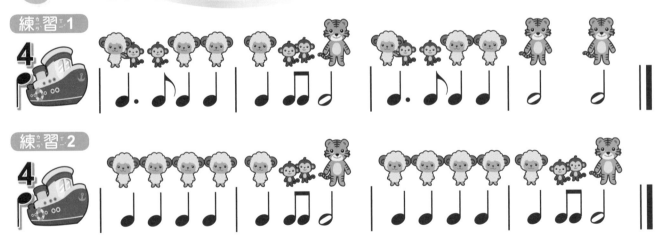

練習2

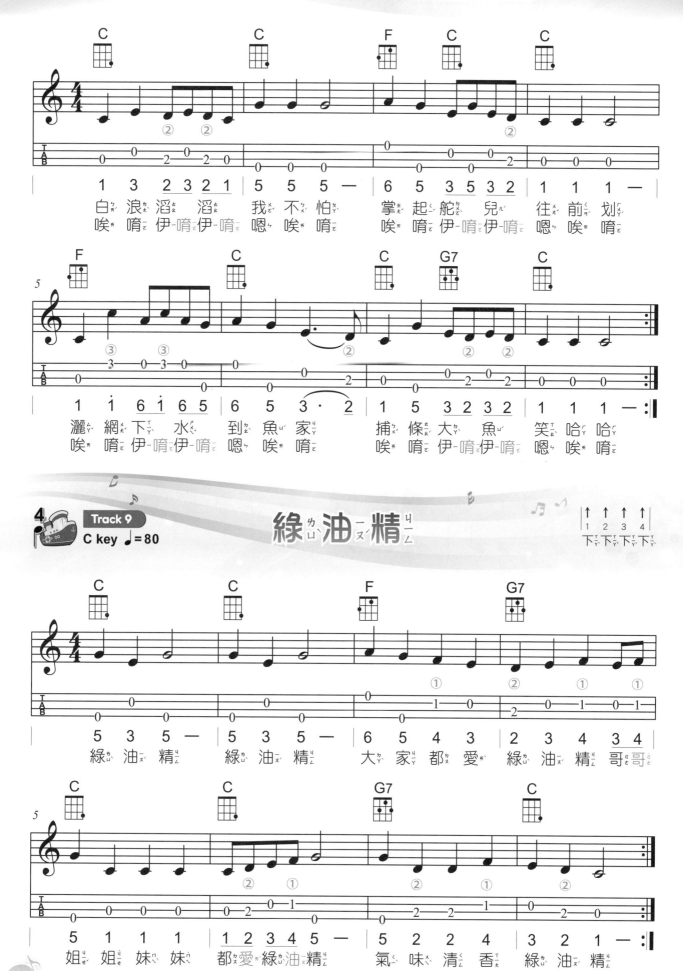

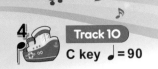

甜蜜的家庭

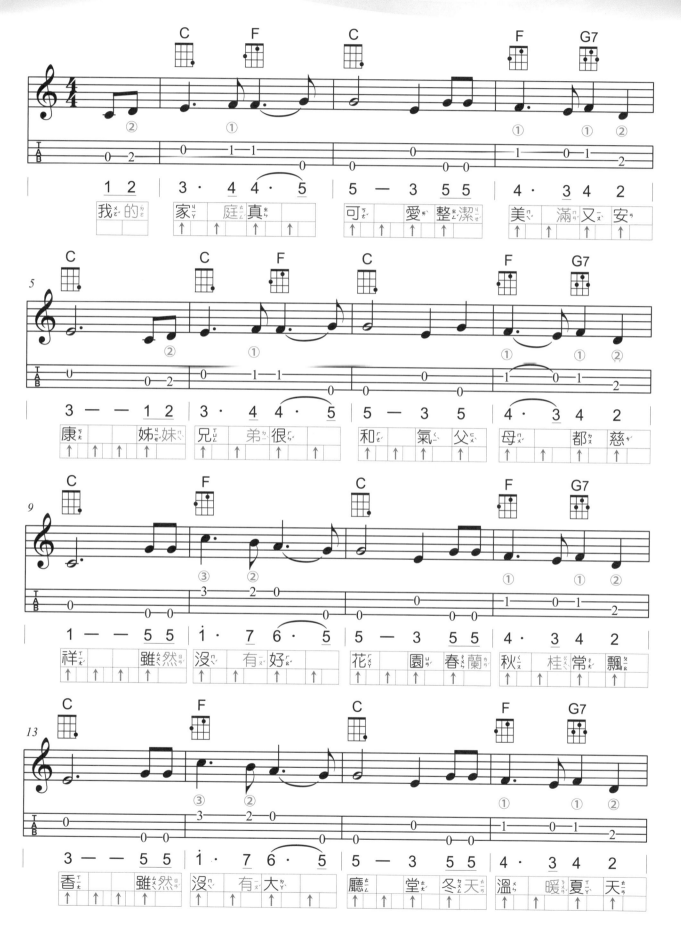

42

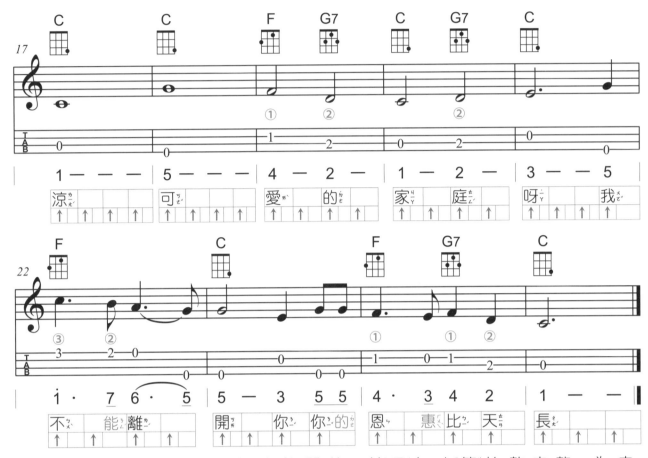

*強_く起_く拍_ク：樂曲_{くメ}從_{ちメ}第_カ一一拍_ク強_く拍_ク開_ク始_ア，並_{クー}且_{くー}每小_メ節_ー拍_ク數_メ完_メ整_ー，為_メ完_メ全_{くー}小_ー節_ー。

*弱_ロ起_く拍_ク：樂曲_{くメ}非_ロ從_{ちメ}第_カ一一拍_ク開_ク始_ア，第_カ一一小_ー節_ー與_ロ最_メ後_ア一一小_ー節_ー拍_ク數_メ合_ア併_{クー}後_ア才_ち完_メ整_ー，稱_ち為_メ不_ク完_メ全_{くー}小_ー節_ー，如_ロ本_ク曲_{くー}第_カ1、25小_ー節_ー。

♪ 節_{リー}奏_ア練_カ習_T 甜_{ター}蜜_ロ的_カ家_{リー}庭_{ター}

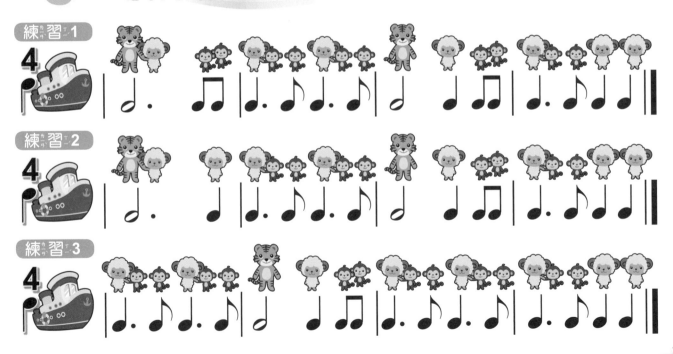

第 6 課

小ㄒㄧㄠˇ三ㄙㄢ和ㄏㄜˊ弦ㄒㄧㄢˊ的ㄉㄜ組ㄗㄨˇ成ㄔㄥˊ
食ㄕˊ指ㄓˇ下ㄒㄧㄚˋ上ㄕㄤˋ刷ㄕㄨㄚ擊ㄐㄧˊ法ㄈㄚˇ

 Am 和ㄏㄜˊ弦ㄒㄧㄢˊ互ㄏㄨˋ換ㄏㄨㄢˋ練ㄌㄧㄢˋ習ㄒㄧˊ

Am 和ㄏㄜˊ弦ㄒㄧㄢˊ按ㄢˋ法ㄈㄚˇ

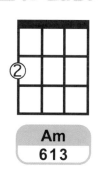

Am
613

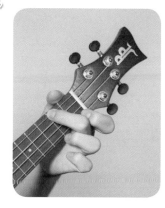

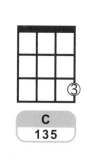

C
135

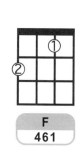

F
461

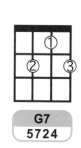

G7
5724

練ㄌㄧㄢˋ習ㄒㄧˊ1　♩=30~150

|: C　Am　C　Am | C　Am　C　Am :|

練ㄌㄧㄢˋ習ㄒㄧˊ2　♩=30~150

|: F　Am　F　Am | F　Am　F　Am :|

練ㄌㄧㄢˋ習ㄒㄧˊ3　♩=30~150

|: Am　G7　Am　G7 | Am　G7　Am　G7 :|

練ㄌㄧㄢˋ習ㄒㄧˊ4　♩=30~150

|: C　Am　F　G7 | C　Am　F　G7 :|

 樂ㄩㄝˋ理ㄌㄧˇ小ㄒㄧㄠˇ教ㄐㄧㄠˋ室ㄕˋ　　認ㄖㄣˋ識ㄕˊ三ㄙㄢ音ㄧㄣ和ㄏㄜˊ弦ㄒㄧㄢˊ（Triads）之ㄓ二ㄦˋ

❀ 小ㄒㄧㄠˇ三ㄙㄢ和ㄏㄜˊ弦ㄒㄧㄢˊ（Minor Triad）

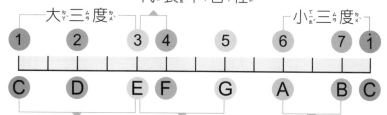

每ㄇㄟˇ一ㄧ方ㄈㄤ格ㄍㄜˊ距ㄐㄩˋ離ㄌㄧˊ
代ㄉㄞˋ表ㄅㄧㄠˇ半ㄅㄢˋ音ㄧㄣ程ㄔㄥˊ

大ㄉㄚˋ三ㄙㄢ度ㄉㄨˋ　　　　小ㄒㄧㄠˇ三ㄙㄢ度ㄉㄨˋ

四ㄙˋ個ㄍㄜˋ方ㄈㄤ格ㄍㄜˊ距ㄐㄩˋ離ㄌㄧˊ　三ㄙㄢ個ㄍㄜˋ方ㄈㄤ格ㄍㄜˊ距ㄐㄩˋ離ㄌㄧˊ　兩ㄌㄧㄤˇ個ㄍㄜˋ方ㄈㄤ格ㄍㄜˊ距ㄐㄩˋ離ㄌㄧˊ
代ㄉㄞˋ表ㄅㄧㄠˇ大ㄉㄚˋ三ㄙㄢ度ㄉㄨˋ音ㄧㄣ程ㄔㄥˊ　代ㄉㄞˋ表ㄅㄧㄠˇ小ㄒㄧㄠˇ三ㄙㄢ度ㄉㄨˋ音ㄧㄣ程ㄔㄥˊ　代ㄉㄞˋ表ㄅㄧㄠˇ全ㄑㄩㄢˊ音ㄧㄣ程ㄔㄥˊ

小三和弦（**Minor Triad**）：根音（Root）＋小三度（m3）＋大三度（M3）

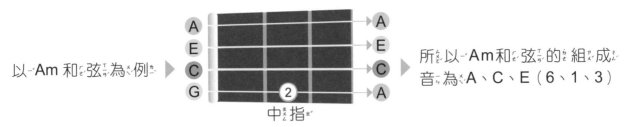

以 Am 和弦為例 ▶ 所以 Am 和弦的組成音為 A、C、E（6、1、3）

中指

食指下、上刷擊法 動作與姿勢 🎬 VIDEO

回顧第2課（p20）提到如何使用食指向下刷擊法，在此章節裡要開始介紹食指回刷的動作與姿勢。分為下列幾項步驟：

步驟1 接續p21的步驟4，食指肉先接觸第一弦（深度不超過食指第一指節的1/10長度）。食指第一指節若向上刷弦太深，則手指頭會疼痛，且彈出的聲音會不好聽。

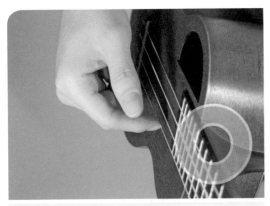

食指往回撥

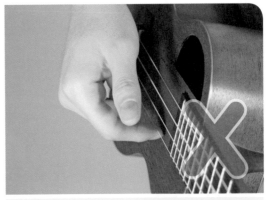

觸弦太深，錯誤姿勢

步驟2 甩動手腕，順勢將食指從第一弦上刷至第四弦，刷弦時不要用手臂帶動食指刷弦，會造成聲音沒有彈性，無法進階彈出速度較快的刷弦。

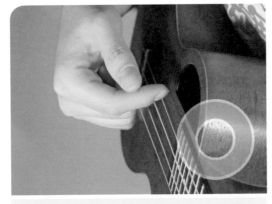

甩動手腕帶動食指上刷

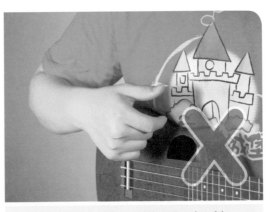

甩動手臂，錯誤姿勢

刷弦若要好聽，以下的注意事項請多加留意！
1. 甩動手腕，手指放輕鬆！
2. 刷弦的軌跡與弦呈現90度垂直狀態。
3. 瞬間刷弦速度要快。
4. 下、上刷四弦的時間、音量一致。

右手八分音符變拍節奏一

八分音符練習，右手
正拍向下，反拍向上

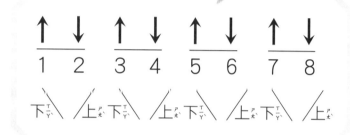

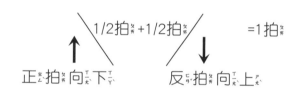

♩=60~150

音階基本功練習

挑戰任務：
抖	日	ㄇ	ㄈㄚ	ㄙ	ㄌ	ㄒ	抖
1	2	3	4	5	6	7	1

練習1 ♩=30~100

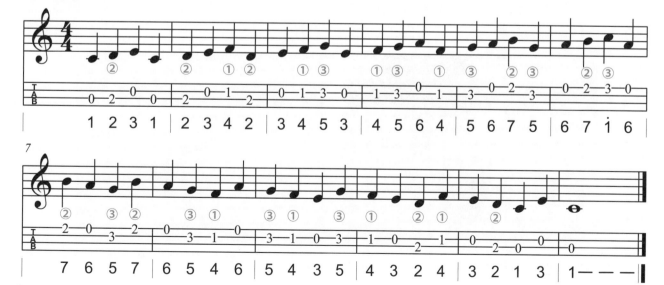

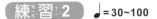

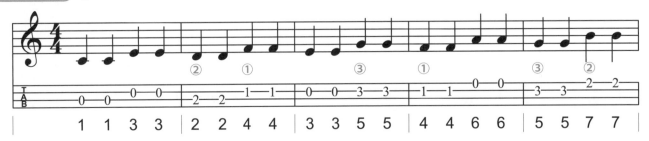

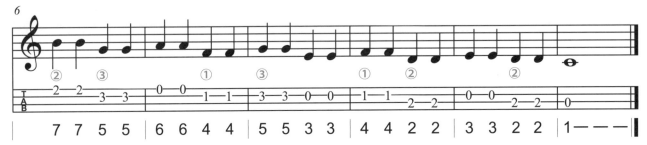

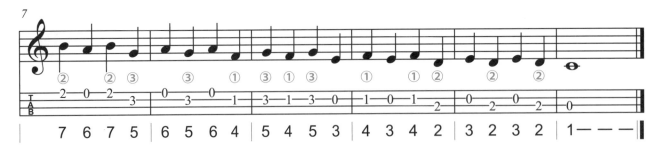

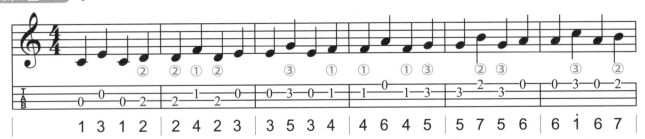

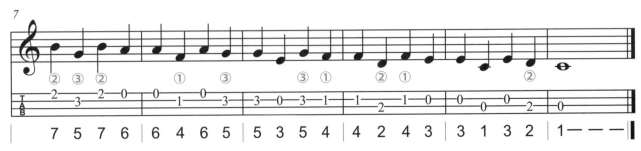

妹ㄇㄟˋ妹ㄇㄟˋ背ㄅㄟ著ㄓㄜ˙洋ㄧㄤˊ娃ㄨㄚˊ娃ㄨㄚˊ

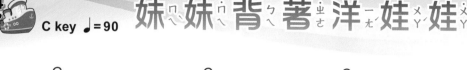

C key ♩=90

換ㄏㄨㄢˋ指ㄓˇ或ㄏㄨㄛˋ移ㄧˊ動ㄉㄨㄥˋ手ㄕㄡˇ指ㄓˇ時ㄕˊ要ㄧㄠˋ注ㄓㄨˋ意ㄧˋ旋ㄒㄩㄢˊ律ㄌㄩˋ音ㄧㄣ是ㄕˋ否ㄈㄡˇ會ㄏㄨㄟˋ產ㄔㄢˇ生ㄕㄥ斷ㄉㄨㄢˋ音ㄧㄣ，較ㄐㄧㄠˋ常ㄔㄤˊ見ㄐㄧㄢˋ的ㄉㄜ˙情ㄑㄧㄥˊ況ㄎㄨㄤˋ如ㄖㄨˊ本ㄅㄣˇ曲ㄑㄩˇ的ㄉㄜ˙第ㄉㄧˋ一ㄧ小ㄒㄧㄠˇ節ㄐㄧㄝˊ：

1. 小ㄒㄧㄠˇ拇ㄇㄨˇ指ㄓˇ按ㄢˋ壓ㄧㄚ5撥ㄅㄛ彈ㄊㄢˊ後ㄏㄡˋ，若ㄖㄨㄛˋ食ㄕˊ指ㄓˇ未ㄨㄟˋ按ㄢˋ好ㄏㄠˇ第ㄉㄧˋ七ㄑㄧ格ㄍㄜˊ撥ㄅㄛ彈ㄊㄢˊ3之ㄓ前ㄑㄧㄢˊ馬ㄇㄚˇ上ㄕㄤˋ將ㄐㄧㄤ小ㄒㄧㄠˇ拇ㄇㄨˇ指ㄓˇ放ㄈㄤˋ掉ㄉㄧㄠˋ，則ㄗㄜˊ較ㄐㄧㄠˋ容ㄖㄨㄥˊ易ㄧˋ有ㄧㄡˇ斷ㄉㄨㄢˋ音ㄧㄣ。

2. 食ㄕˊ指ㄓˇ從ㄘㄨㄥˊ第ㄉㄧˋ七ㄑㄧ格ㄍㄜˊ移ㄧˊ到ㄉㄠˋ第ㄉㄧˋ五ㄨˇ格ㄍㄜˊ，移ㄧˊ動ㄉㄨㄥˋ時ㄕˊ食ㄕˊ指ㄓˇ要ㄧㄠˋ按ㄢˋ緊ㄐㄧㄣˇ不ㄅㄨˋ能ㄋㄥˊ鬆ㄙㄨㄥ開ㄎㄞ，否ㄈㄡˇ則ㄗㄜˊ易ㄧˋ有ㄧㄡˇ斷ㄉㄨㄢˋ音ㄧㄣ情ㄑㄧㄥˊ況ㄎㄨㄤˋ產ㄔㄢˇ生ㄕㄥ！

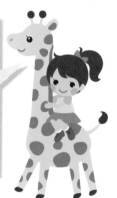

節ㄐㄧㄝˊ奏ㄗㄡˋ練ㄌㄧㄢˋ習ㄒㄧˊ 妹ㄇㄟˋ妹ㄇㄟˋ背ㄅㄟ著ㄓㄜ˙洋ㄧㄤˊ娃ㄨㄚˊ娃ㄨㄚˊ

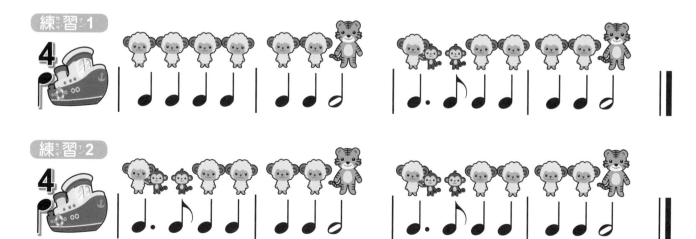

練ㄌㄧㄢˋ習ㄒㄧˊ1

練ㄌㄧㄢˋ習ㄒㄧˊ2

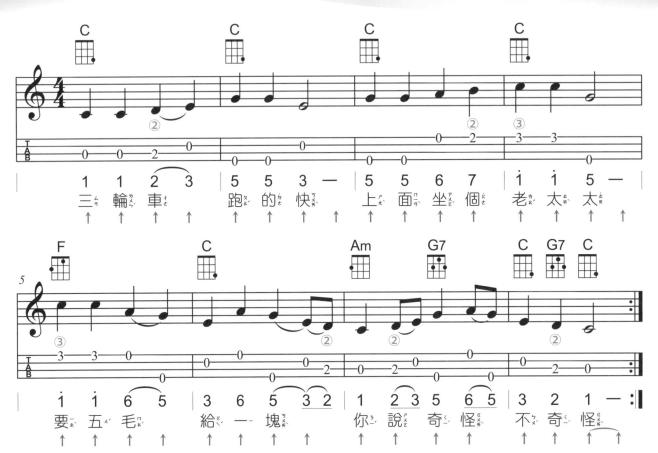

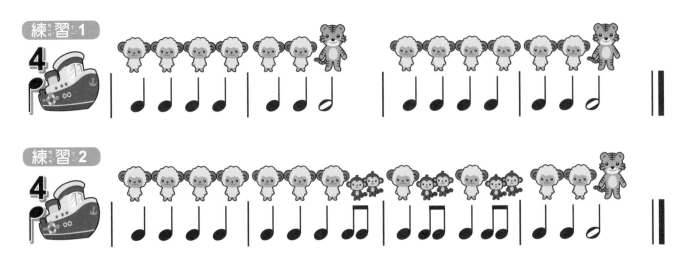

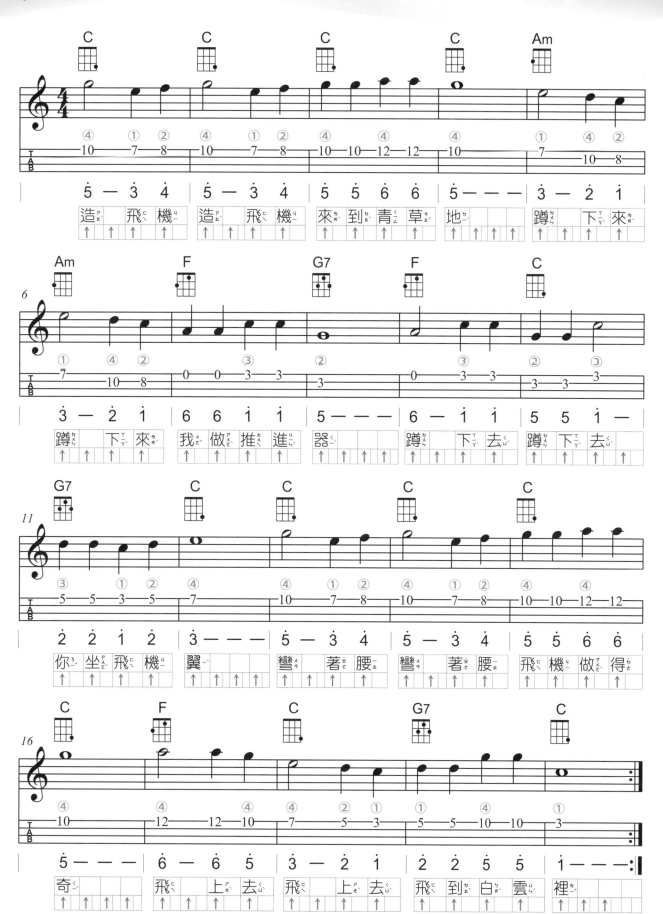

＊第19、20小節可藉此訓練左手食指與小拇指的擴指練習。

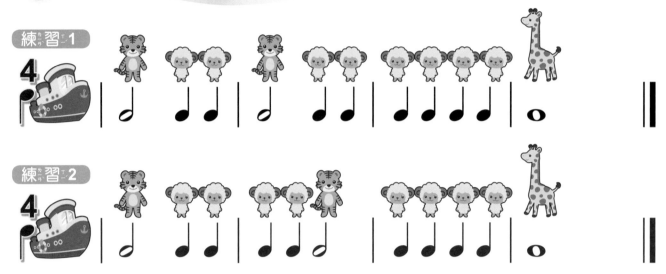

家ㄐㄧㄚ 庭ㄊㄧㄥˊ 連ㄌㄧㄢˊ 絡ㄌㄨㄛˋ 簿ㄅㄨˋ

| 今ㄐㄧㄣ 天ㄊㄧㄢ 的ㄉㄜ˙ 表ㄅㄧㄠˇ 現ㄒㄧㄢˋ | ✿ Excellent! | ✿ Very nice! |
| | ✿ Cool! | ✿ Work harder!!! |

補ㄅㄨˇ 充ㄔㄨㄥ 小ㄒㄧㄠˇ 語ㄩˇ：～～～～～～～～～～～～～～

～～～～～～～～～～～～～～～～～～～～～～～

老ㄌㄠˇ 師ㄕ　　　　　家ㄐㄧㄚ 長ㄓㄤˇ

第三音指型音階 撥片拿法與刷擊法

 ## Dm 和弦互換練習

Dm 和弦按法

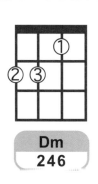

Dm
246

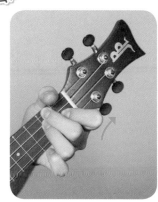

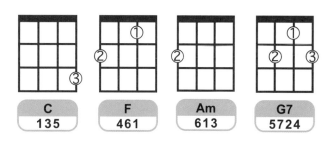

C	F	Am	G7
135	461	613	5724

Dm和弦手型往琴頭方向按壓，中指按壓在格子前段，無名指才會按在第二格內唷！

練習1 ♩=30~150

‖: C Dm C Dm | C Dm C Dm :‖

練習2 ♩=30~150

‖: F Dm F Dm | F Dm F Dm :‖

練習3 ♩=30~150

‖: Dm Am Dm Am | Dm Am Dm Am :‖

練習4 ♩=30~150

‖: Dm G7 Dm G7 | Dm G7 Dm G7 :‖

 ## 音階表 第三音指型音階 VIDEO

第三音指型音階的命名由來：此指型音階裡，以第一弦的起始音為該調性的第三音稱之。

左手食指　左手中指　左手無名指　左手小拇指

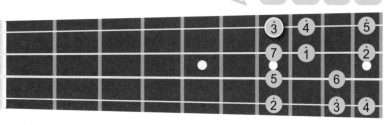

第一弦
第二弦
第三弦
第四弦

1F 2F 3F 4F 5F 6F 7F 8F 9F 10F
第一格 第二格 第三格 第四格 第五格 第六格 第七格 第八格 第九格 第十格

 右手八分音符變拍節奏二

將第二點右手向上揮空，
寫成「嗯」。

↑		↑	↓	↑	↓	↑	↓
1	嗯	3	4	5	6	7	8
下		下	上	下	上	下	上

 撥片（Pick）拿法與刷法（此方法針對指甲較短的小朋友）

步驟1 以倒三角形將pick放在食指第一指節

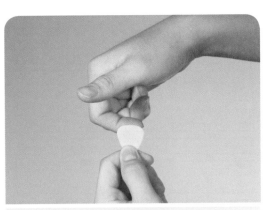

pick與食指呈現90度

步驟2 以大拇指指腹輕貼包覆住pick，適用於刷節奏，聲音較清脆

刷弦的pick厚度小於1mm

步驟3 彈單音姿勢撥片留較短，適用於彈單音，聲音較有顆粒

彈單音的pick厚度介於0.5~1.2mm之間

步驟4 刷弦時，同食指刷擊法，刷弦軌跡為一直線

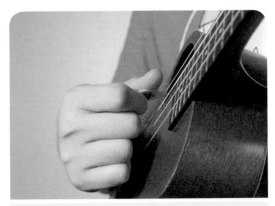

手指捏pick時放輕鬆

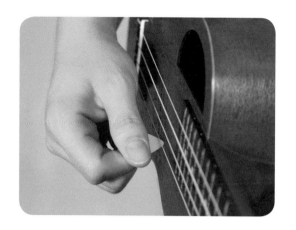

音階基本功練習 Part1

挑戰任務：

カヌ	日一	ㄇㄧ	ㄈㄚ	ㄙㄛ	ㄌㄚ	ㄒㄧ	カヌ
1	2	3	4	5	6	7	1

練習1 ♩=30~100

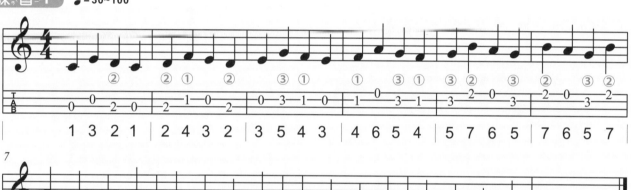

練習2 ♩=30~100

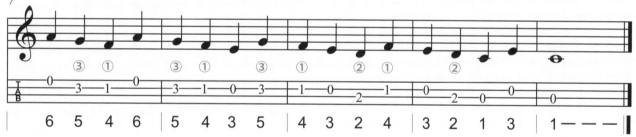
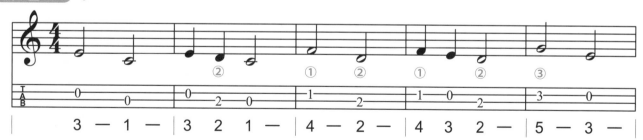
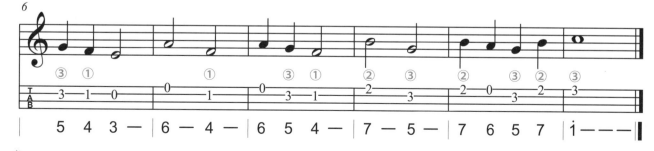

音階基本功練習 Part2

挑戰任務：
| ㄙㄡ | ㄌㄚ | ㄒㄧ | ㄉㄡ | ㄖㄨㄟ | ㄇㄧ | ㄈㄚ | ㄙㄡ |
| 5 | 6 | 7 | 1 | 2 | 3 | 4 | 5 |

♩=30~100

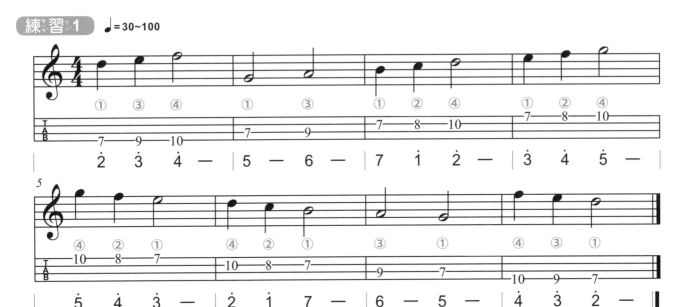

練習2

♩=30~100　同音跨弦練習

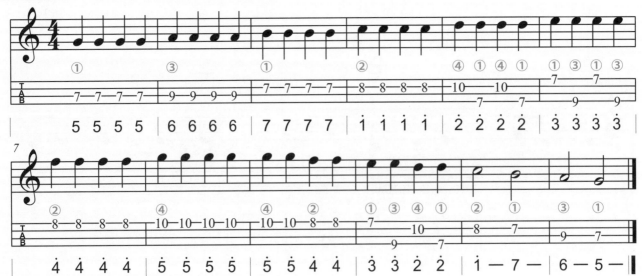

♪ 節奏練習 掀起你的蓋頭來

練習1

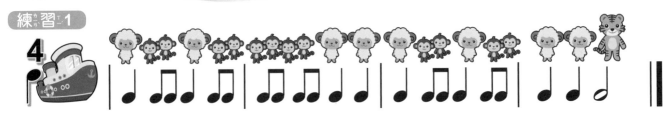

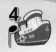

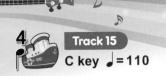
快樂頌

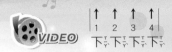 VIDEO

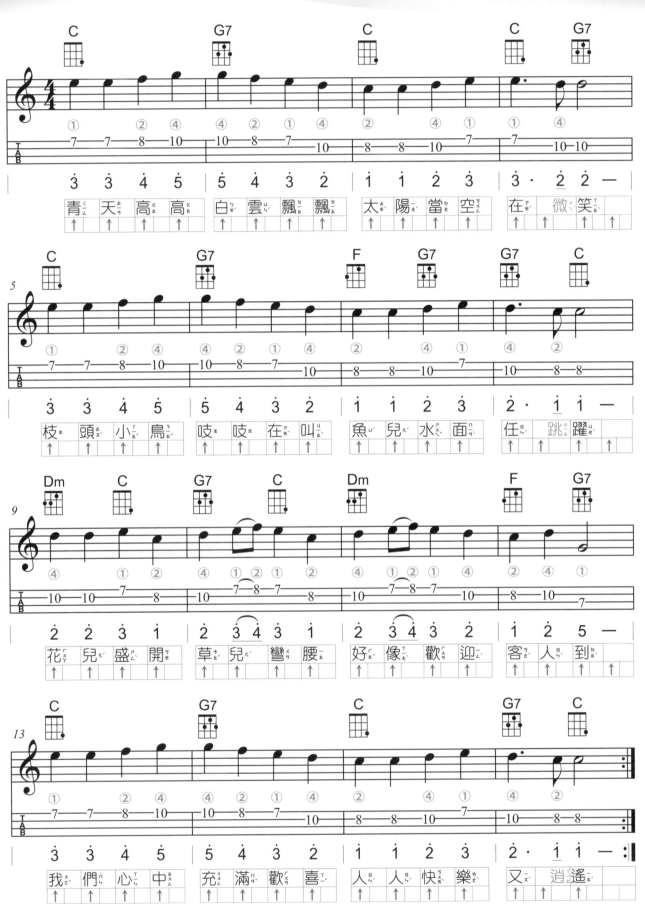

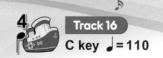

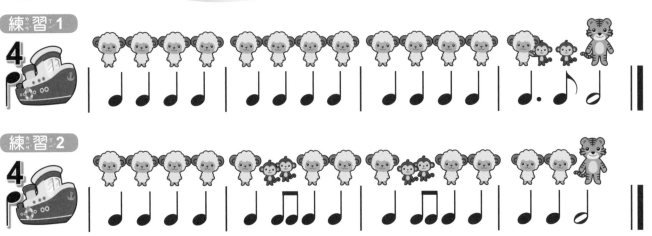

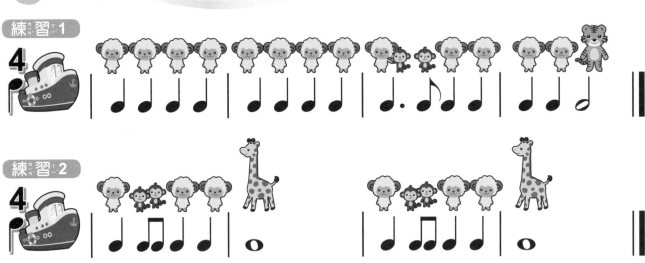

8 Beat 跑馬型節奏

 ## Em 和弦互換練習

Em 和弦按法

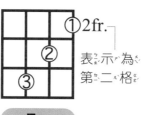

①2fr. 表示為第二格

Em
357

C	**F**	**Am**	**G7**	**Dm**
135	**461**	**613**	**5724**	**246**

練習1 ♩=30~150

‖: C Em C Em | C Em C Em :‖

練習2 ♩=30~150

‖: F Em F Em | F Em F Em :‖

練習3 ♩=30~150

‖: Em Am Em Am | Em Am Em Am :‖

練習4 ♩=30~150

‖: Em G7 Em G7 | Em G7 Em G7 :‖

練習5 ♩=30~150

‖: Dm Em Dm Em | Dm Em Dm Em :‖

練習6 ♩=30~150

‖: C Dm Em F | G7 Am C Dm | Em F G7 Am :‖

練習7 ♩=30~150

‖: Em C Em Dm | Em F Em G7 | Em Am Em C |

| Em Dm Em F | Em G7 Em Am :‖

 音階基本功練習

挑戰任務：
| 1 | 2 | 3 | 4 | 5 | 6 | 7 | 1 | 2 | 3 | 4 | 5 |

練習1 ♩=30~100

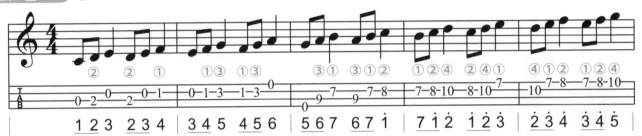

1 2 3 2 3 4 | 3 4 5 4 5 6 | 5 6 7 6 7 1 | 7 1 2 1 2 3 | 2 3 4 3 4 5

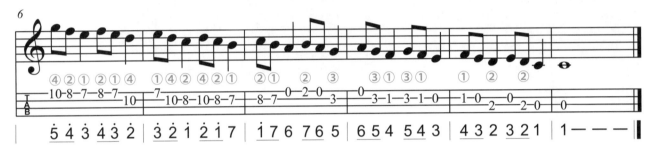

5 4 3 4 3 2 | 3 2 1 2 1 7 | 1 7 6 7 6 5 | 6 5 4 5 4 3 | 4 3 2 3 2 1 | 1 − − −

練習2 ♩=30~100

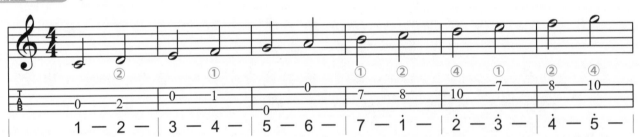

1 − 2 − | 3 − 4 − | 5 − 6 − | 7 − 1 − | 2 − 3 − | 4 − 5 −

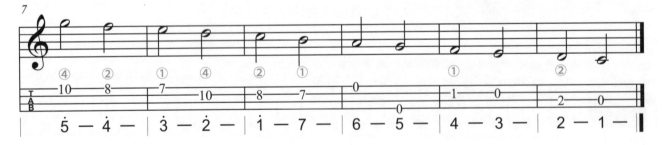

5 − 4 − | 3 − 2 − | 1 − 7 − | 6 − 5 − | 4 − 3 − | 2 − 1 −

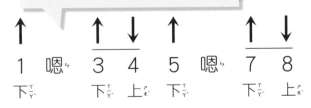 右手八分音符變拍節奏三 📀VIDEO

將第二、六點右手向
上揮空，寫成「嗯」。

↑　↑　↓　↑　↑　↓
1　嗯　3　4　5　嗯　7　8
下　　下　上　下　　下　上

第一、二拍與第三、四拍
是一樣的。
此節奏型態可以運用在
一個小節有兩個和弦，每
個和弦佔兩拍時。

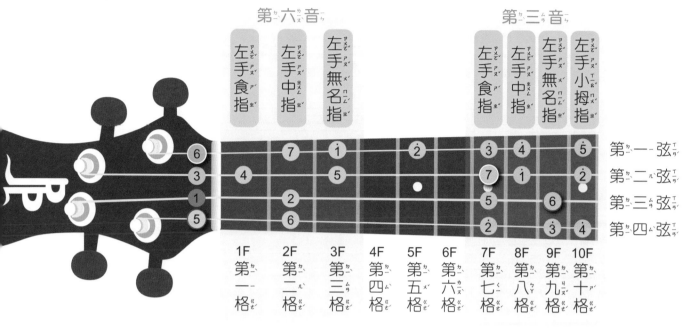

❀ 兩指型的連接路線

1. 可從第六音指型音階 ① ② ③ ④ ⑤（第四弦空弦音）接到第三音指型音階的 ⑥ 接著往下彈完。

2. 可從第六音指型音階 ① ② ③ ④ ⑤ ⑥（第一弦空弦音）接到第三音指型音階的 ⑦ 接著往下彈完。

♪ 節奏練習 Ten Little Indians

練習 1

家庭連絡簿

今天的表現

❀ Excellent!　　❀ Very nice!

❀ Cool!　　❀ Work harder!!!

補充小語：～～～～～～～～～～～～～～～～～～～～～～～

～～～～～～～～～～～～～～～～～～～～～～～～～～～～～

老師　　　　　　　　　家長

Ten Little Indians

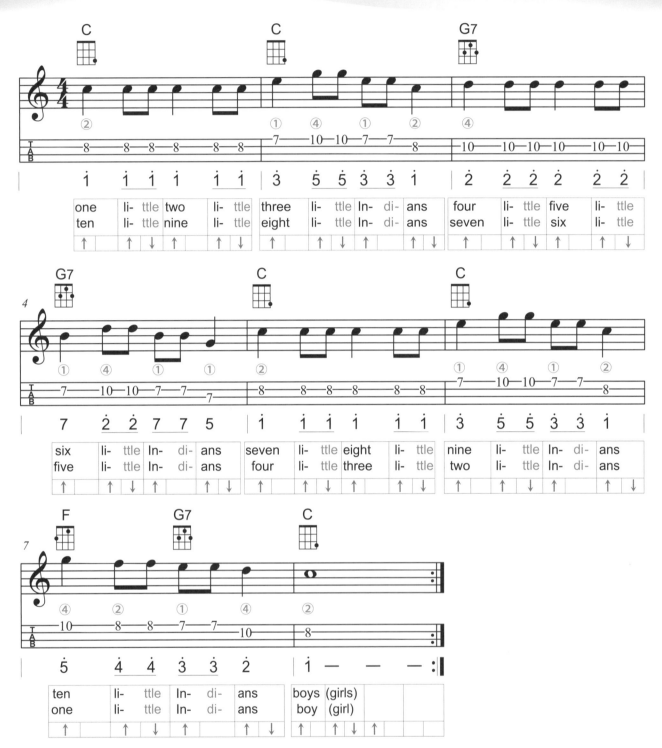

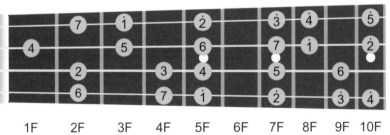

*彈奏第4小節三、四拍時，可預先將食指同時按壓在第二、三弦上，避免在同一格上下兩音相連時，因使用同手指換弦而產生斷音的情況。

烏克城堡 63

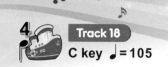

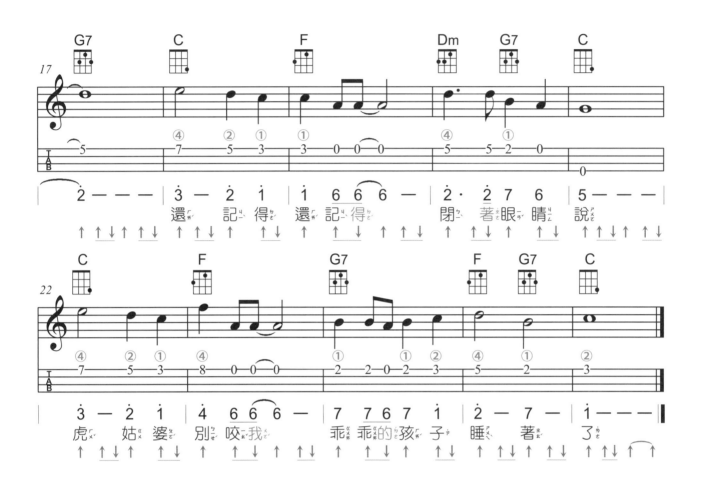

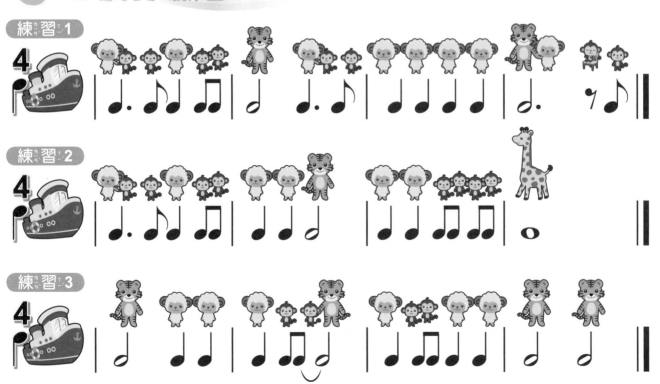

Folk Rock 民謠搖滾
減三和弦的組成

 ## G、F♯dim 和弦互換練習

G 和弦按法

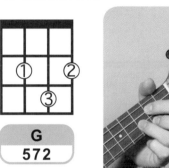

G
572

F♯dim 和弦按法

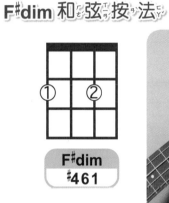

F♯dim
♯461

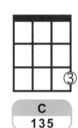

C
135

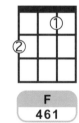

F
461

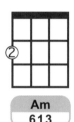

Am
613

G7
5724

Dm
246

Em
357

練習1 ♩=30~150

‖: C　G　C　G ｜ C　G　C　G :‖

練習2 ♩=30~150

‖: F　G　F　G ｜ F　G　F　G :‖

練習3 ♩=30~150

‖: G　Am　G　Am ｜ G　Am　G　Am :‖

練習4 ♩=30~150

‖: G　G7　G　G7 ｜ G　G7　G　G7 :‖

練習5 ♩=30~150

‖: Dm　G　Dm　G ｜ Dm　G　Dm　G :‖

練習6 ♩=30~150

‖: Em　G　Em　G ｜ Em　G　Em　G :‖

練習7 ♩=30~150

‖: F　F♯dim　F　F♯dim ｜ F　F♯dim　F　F♯dim :‖

練習8 ♩=30~150

‖: F♯dim　Dm　F♯dim　Dm ｜ F♯dim　Dm　F♯dim　Dm :‖

練習9 ♩=30~150

‖: F♯dim　G7　F♯dim　G7 ｜ F♯dim　G7　F♯dim　G7 :‖

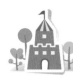
將第二點向上揮空,第五點向下揮空,寫成「嗯」。

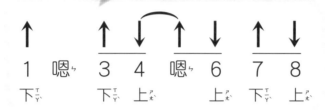

此節奏稱之為Folk Rock,民謠搖滾或鄉村搖滾

 樂理小教室　認識三音和弦(Triads)之三

✿ 減和弦(Diminished Triad)

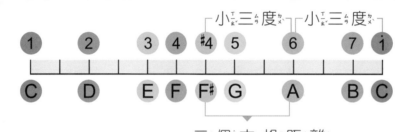

三個方格距離
代表小三度音程

✿ 公式

減和弦(Diminished Triad):根音(Root)+小三度(m3)+小三度(m3)

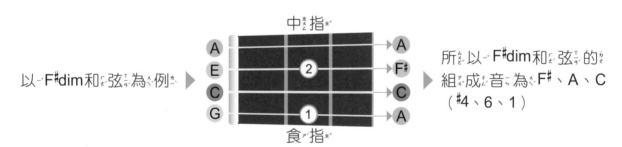

以F#dim和弦為例 ▶ 所以F#dim和弦的組成音為F#、A、C(#4、6、1)

音階基本功練習

練習 1　♩=30~100

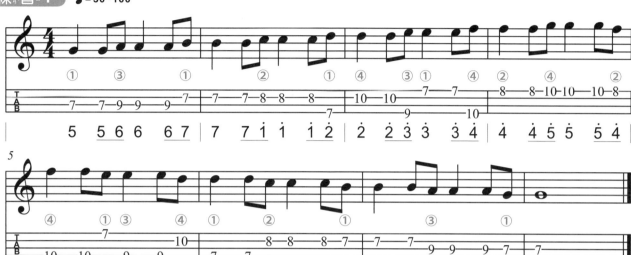

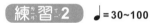

練習 2　♩=30~100

📖 創作天地：小小作曲家

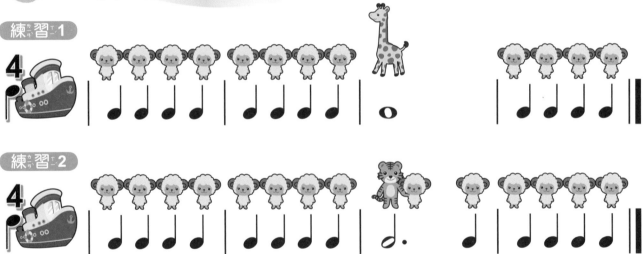

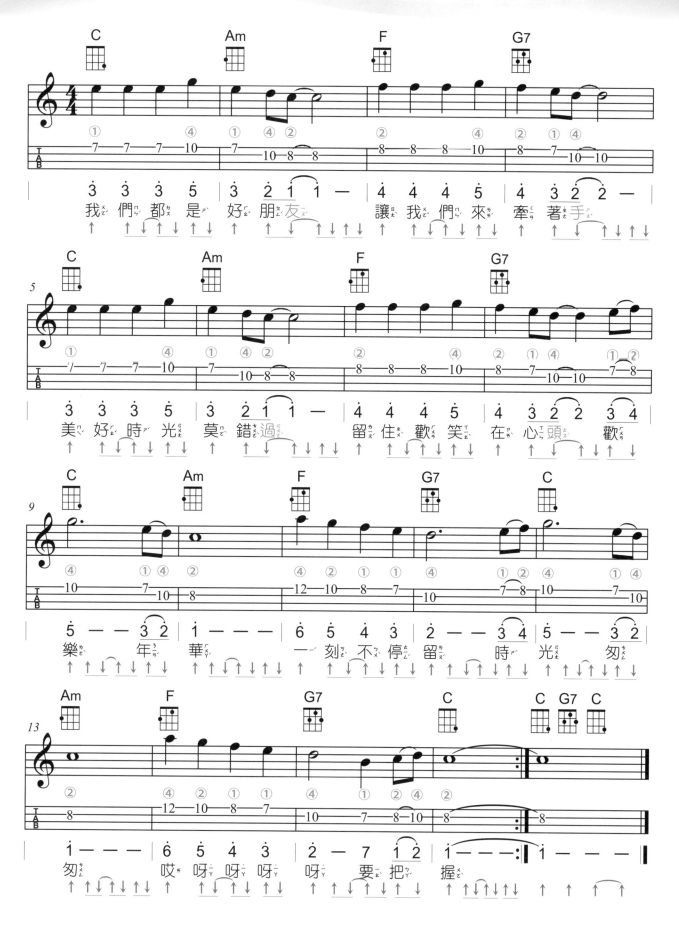

小毛驢

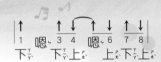

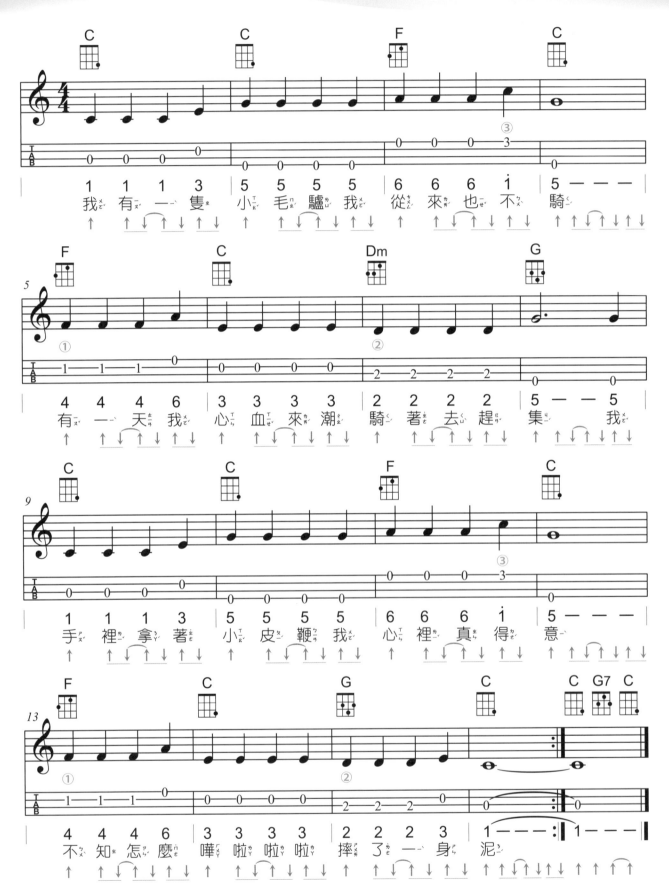

C key ♩ = 90

蝴ㄏㄨˊ蝶ㄉㄧㄝˊ

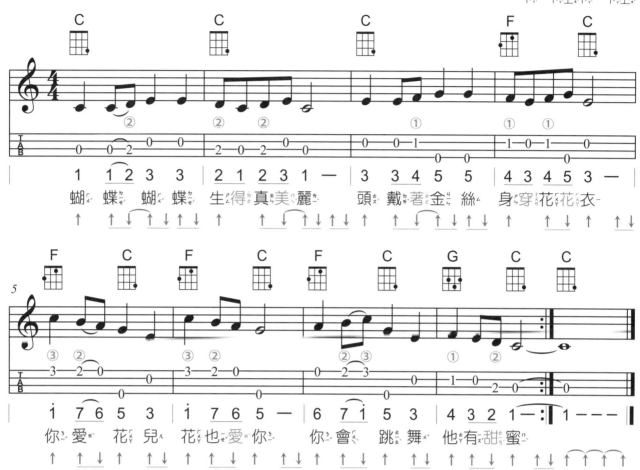

節ㄐㄧㄝˊ奏ㄗㄡˋ練ㄌㄧㄢˋ習ㄒㄧˊ 蝴ㄏㄨˊ蝶ㄉㄧㄝˊ

練ㄌㄧㄢˋ習ㄒㄧˊ 1

節ㄐㄧㄝˊ奏ㄗㄡˋ練ㄌㄧㄢˋ習ㄒㄧˊ 小ㄒㄧㄠˇ星ㄒㄧㄥ星ㄒㄧㄥ

練ㄌㄧㄢˋ習ㄒㄧˊ 1

C key ♩=90

小星星

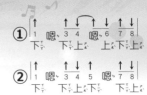

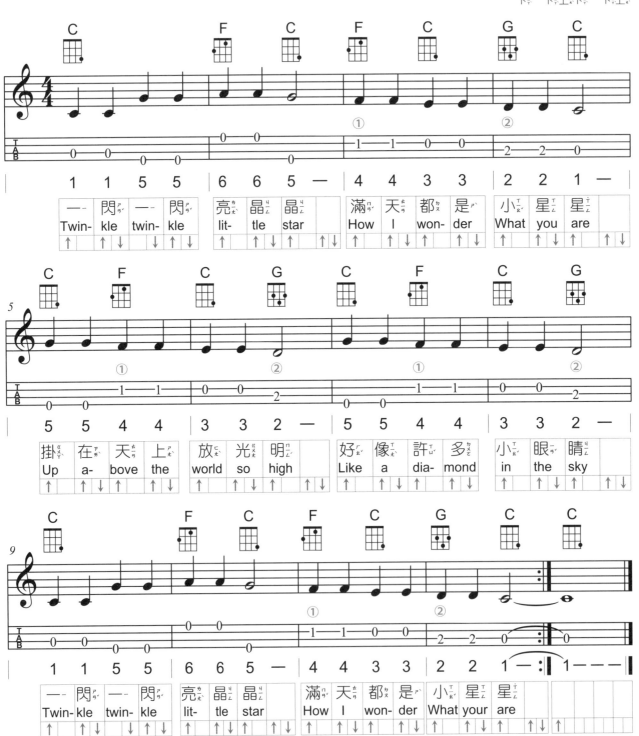

教學祕訣 如果一個和弦佔四拍時，用節奏四 Folk Rock（民謠搖滾）彈奏，一個和弦佔兩拍時，用節奏三前兩拍彈奏。

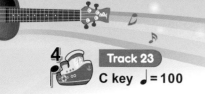

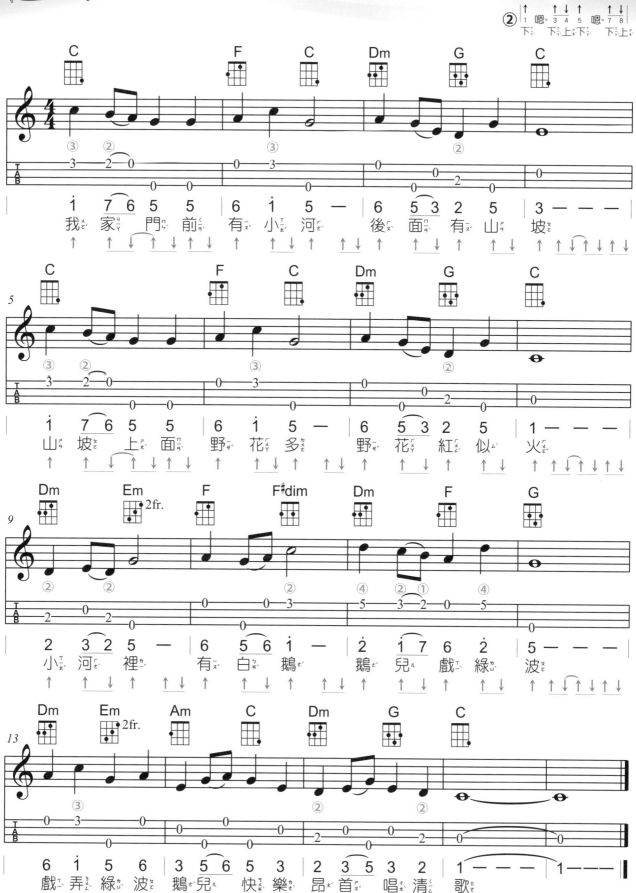

節奏練習 家

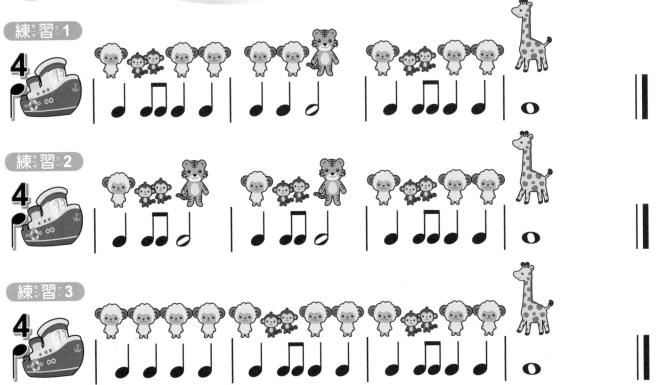

練習1

練習2

練習3

教學祕訣 老師們可以訓練小朋友做分部練習，一組彈節奏，一組彈旋律音。適用歌曲有小毛驢、蝴蝶、小星星、家。

家庭連絡簿

今天的表現

☘ Excellent! ☘ Very nice!

☘ Cool! ☘ Work harder!!!

補充小語：

＿＿＿＿＿＿＿＿＿＿＿＿＿＿＿＿＿＿＿＿＿＿＿＿＿＿

＿＿＿＿＿＿＿＿＿＿＿＿＿＿＿＿＿＿＿＿＿＿＿＿＿＿

老師　　　　　　　　　　家長

8 Beat 輕ㄑㄧㄥ 搖ㄧㄠˊ 滾ㄍㄨㄣˇ 節ㄐㄧㄝˊ 奏ㄗㄡˋ

 ## Em7 和ㄏㄜˊ 弦ㄒㄧㄢˊ 互ㄏㄨˋ 換ㄏㄨㄢˋ 練ㄌㄧㄢˋ 習ㄒㄧˊ

Em7 和ㄏㄜˊ 弦ㄒㄧㄢˊ 按ㄢˋ 法ㄈㄚˇ

Em7
3572

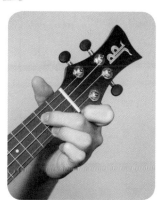

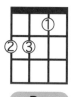
Dm
246

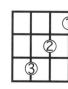
Em
357

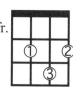
G
572

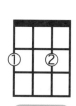
F#dim
#461

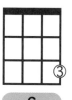
C
135

F
461

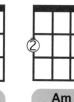
Am
613

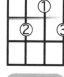
G7
5724

練ㄌㄧㄢˋ 習ㄒㄧˊ 1　♩=30~150

‖: C　Em7　C　Em7 ｜ C　Em7　C　Em7 :‖

練ㄌㄧㄢˋ 習ㄒㄧˊ 2　♩=30~150

‖: F　Em7　F　Em7 ｜ F　Em7　F　Em7 :‖

練ㄌㄧㄢˋ 習ㄒㄧˊ 3　♩=30~150

‖: Em7 Am Em7 Am ｜ Em7 Am Em7 Am :‖

練ㄌㄧㄢˋ 習ㄒㄧˊ 4　♩=30~150

‖: Em7 G7 Em7 G7 ｜ Em7 G7 Em7 G7 :‖

練ㄌㄧㄢˋ 習ㄒㄧˊ 5　♩=30~150

‖: Dm Em7 Dm Em7 ｜ Dm Em7 Dm Em7 :‖

練ㄌㄧㄢˋ 習ㄒㄧˊ 6　♩=30~150

‖: Em7　G　Em7　G ｜ Em7　G　Em7　G :‖

練ㄌㄧㄢˋ 習ㄒㄧˊ 7　♩=30~150

‖: Em7 Em Em7 Em ｜ Em7 Em Em7 Em :‖

 ## 右ㄧㄡˋ 手ㄕㄡˇ 八ㄅㄚ 分ㄈㄣ 音ㄧㄣ 符ㄈㄨˊ 變ㄅㄧㄢˋ 拍ㄆㄞ 節ㄐㄧㄝˊ 奏ㄗㄡˋ 五ㄨˇ

解ㄐㄧㄝˇ 析ㄒㄧ 1

在ㄗㄞˋ 此ㄘˇ 要ㄧㄠˋ 提ㄊㄧˊ 到ㄉㄠˋ 的ㄉㄜ˙ 是ㄕˋ，如ㄖㄨˊ 何ㄏㄜˊ 將ㄐㄧㄤ 節ㄐㄧㄝˊ 奏ㄗㄡˋ 分ㄈㄣ 成ㄔㄥˊ 兩ㄌㄧㄤˇ 部ㄅㄨˋ 的ㄉㄜ˙ 聲ㄕㄥ 音ㄧㄣ 來ㄌㄞˊ 演ㄧㄢˇ 奏ㄗㄡˋ，此ㄘˇ 時ㄕˊ 必ㄅㄧˋ 須ㄒㄩ 先ㄒㄧㄢ 了ㄌㄧㄠˇ 解ㄐㄧㄝˇ x ↑ ↓ 碰ㄆㄥˋ 恰ㄑㄧㄚˋ 勾ㄍㄡ 的ㄉㄜ˙ 定ㄉㄧㄥˋ 義ㄧˋ。

練ㄌㄧㄢˋ 習ㄒㄧˊ 1

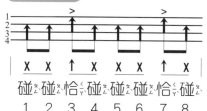

```
1
2
3
4
```

‖ x　x　↑　x　x　x　↑　x ‖
碰ㄆㄥˋ 碰ㄆㄥˋ 恰ㄑㄧㄚˋ 碰ㄆㄥˋ 碰ㄆㄥˋ 碰ㄆㄥˋ 恰ㄑㄧㄚˋ 碰ㄆㄥˋ
1　2　3　4　5　6　7　8

解析2

x（碰）：從第四弦迅速下刷至第二弦
↑（恰）：從第三弦迅速下刷至第一弦
↓（勾）：從第一弦迅速上勾至第三弦

x	↑	↓
碰	恰	勾
下	下	上

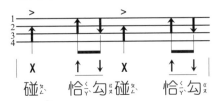

練習2

x	↑	↓	x	↑	↓
碰	恰	勾	碰	恰	勾

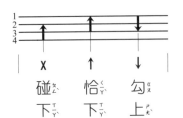

可以在練習1的第3、7點，與練習2的第1、3拍加重音，節奏層次會更分明！
↑代表重音拍點。

音階基本功練習 Part1　挑戰任務：

ㄙㄛ	ㄌㄚ	ㄒㄧ	ㄉㄡ	ㄖㄨㄟ	ㄇㄧ	ㄈㄚ	ㄙㄛ
5	6	7	1	2	3	4	5

練習1　♩=30~100

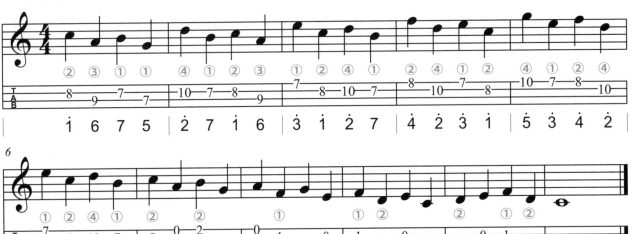

＊彈奏第1小節第三、四拍時，食指預先按好第七格的第二、三弦，可參考p63說明。

家庭連絡簿

今天的表現

🌸 Excellent!　　🌸 Very nice!
🌸 Cool!　　　　🌸 Work harder!!!

補充小語：〜〜〜〜〜〜〜〜〜〜〜〜〜〜〜〜
〜〜〜〜〜〜〜〜〜〜〜〜〜〜〜〜〜〜

老師　　　　　　　家長

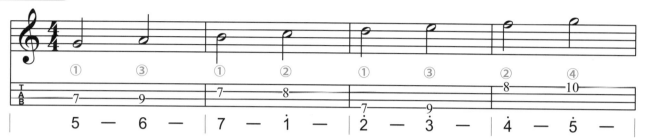

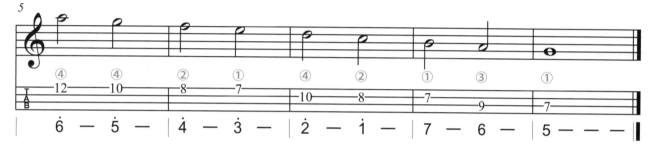

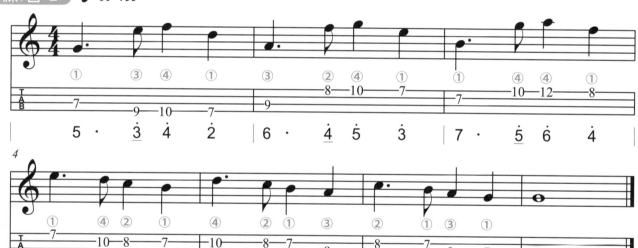

🎵 節奏練習　青春舞曲

練習1

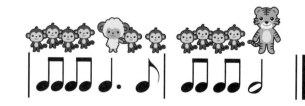

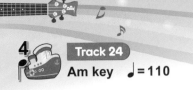

青春舞曲

Track 24
Am key ♩=110

教學祕訣 這首歌曲彈奏上較難，建議先放慢速度練習。

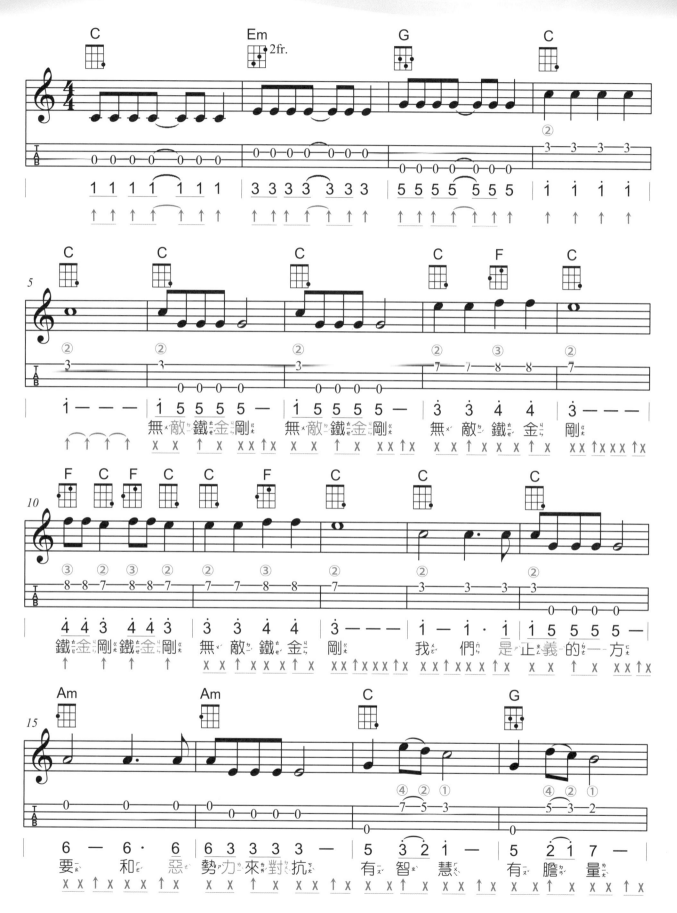

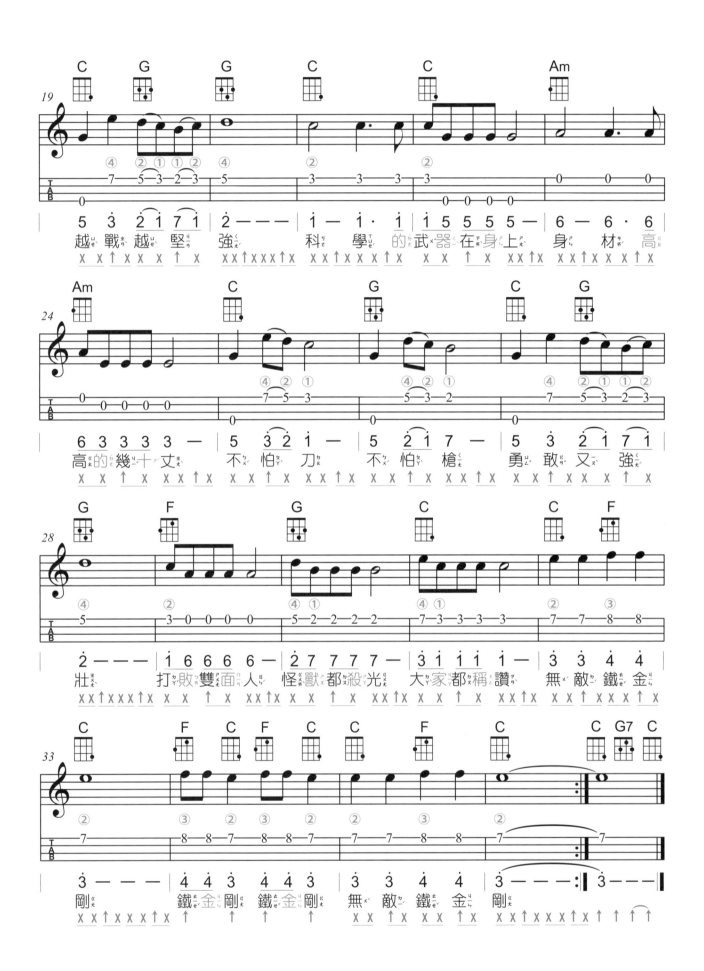

第**11**課

華_{ㄏㄨㄚ}爾_ㄦ滋_ㄗ節_{ㄐㄧㄝ}奏_{ㄗㄡ}

 C 大_{ㄉㄚ}調_{ㄉㄧㄠ}和_{ㄏㄜ}弦_{ㄒㄧㄢ}綜_{ㄗㄨㄥ}合_{ㄏㄜ}練_{ㄌㄧㄢ}習_{ㄒㄧ}

速_{ㄙㄨ}度_{ㄉㄨ}設_{ㄕㄜ}定_{ㄉㄧㄥ}：初_{ㄔㄨ}階_{ㄐㄧㄝ} ♩=150　進_{ㄐㄧㄣ}階_{ㄐㄧㄝ} ♩=180　師_ㄕ資_ㄗ ♩=200

練_{ㄌㄧㄢ}習_{ㄒㄧ}**1**　♩=30~150

‖: C　Dm　C　Dm | C　Dm　C　Dm :‖

練_{ㄌㄧㄢ}習_{ㄒㄧ}**2**　♩=30~150

‖: C　Em　C　Em | C　Em　C　Em :‖

練_{ㄌㄧㄢ}習_{ㄒㄧ}**3**　♩=30~150

‖: C　F　C　F | C　F　C　F :‖

練_{ㄌㄧㄢ}習_{ㄒㄧ}**4**　♩=30~150

‖: C　G　C　G | C　G　C　G :‖

練_{ㄌㄧㄢ}習_{ㄒㄧ}**5**　♩=30~150

‖: C　Am　C　Am | C　Am　C　Am :‖

練_{ㄌㄧㄢ}習_{ㄒㄧ}**6**　♩=30~150

‖: Dm　Em　Dm　Em | Dm　Em　Dm　Em :‖

練_{ㄌㄧㄢ}習_{ㄒㄧ}**7**　♩=30~150

‖: Dm　F　Dm　F | Dm　F　Dm　F :‖

練_{ㄌㄧㄢ}習_{ㄒㄧ}**8**　♩=30~150

‖: Dm　G　Dm　G | Dm　G　Dm　G :‖

練_{ㄌㄧㄢ}習_{ㄒㄧ}**9**　♩=30~150

‖: Dm　Am　Dm　Am | Dm　Am　Dm　Am :‖

練_{ㄌㄧㄢ}習_{ㄒㄧ}**10**　♩=30~150

‖: Em　F　Em　F | Em　F　Em　F :‖

練_{ㄌㄧㄢ}習_{ㄒㄧ}**11**　♩=30~150

‖: Em　G　Em　G | Em　G　Em　G :‖

練_{ㄌㄧㄢ}習_{ㄒㄧ}**12**　♩=30~150

‖: Em　Am　Em　Am | Em　Am　Em　Am :‖

練_{ㄌㄧㄢ}習_{ㄒㄧ}**13**　♩=30~150

‖: F　G　F　G | F　G　F　G :‖

練_{ㄌㄧㄢ}習_{ㄒㄧ}**14**　♩=30~150

‖: F　Am　F　Am | F　Am　F　Am :‖

練_{ㄌㄧㄢ}習_{ㄒㄧ}**15**　♩=30~150

‖: G　Am　G　Am | G　Am　G　Am :‖

教_{ㄐㄧㄠ}學_{ㄒㄩㄝ}祕_{ㄇㄧ}訣_{ㄐㄩㄝ}　基_{ㄐㄧ}本_{ㄅㄣ}紮_{ㄓㄚ}實_ㄕ的_{ㄉㄜ}和_{ㄏㄜ}弦_{ㄒㄧㄢ}練_{ㄌㄧㄢ}習_{ㄒㄧ}，往_{ㄨㄤ}往_{ㄨㄤ}是_ㄕ最_{ㄗㄨㄟ}重_{ㄓㄨㄥ}要_{ㄧㄠ}也_{ㄧㄝ}是_ㄕ彈_{ㄊㄢ}奏_{ㄗㄡ}歌_{ㄍㄜ}曲_{ㄑㄩ}上_{ㄕㄤ}最_{ㄗㄨㄟ}佳_{ㄐㄧㄚ}的_{ㄉㄜ}
捷_{ㄐㄧㄝ}徑_{ㄐㄧㄥ}哦_ㄛ！

 ## 華爾滋節奏型態一

解析1

華爾滋節奏型態為一小節三拍，拍號為3/4，務必把三拍子的律動練到反應成自然，不然可能會有時多一拍，有時少一拍唷！

解析2

練習完第一步驟後，再將 x（碰）與↑（恰），加入到三拍子裡，變成 x↑↑，口訣為碰恰恰。

歌曲運用：1. 當我們同在一起
　　　　　2. 生日快樂

練習1

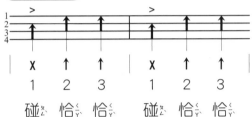

音階基本功練習　　挑戰任務：手指跨弦練習

練習1　♩=30~100

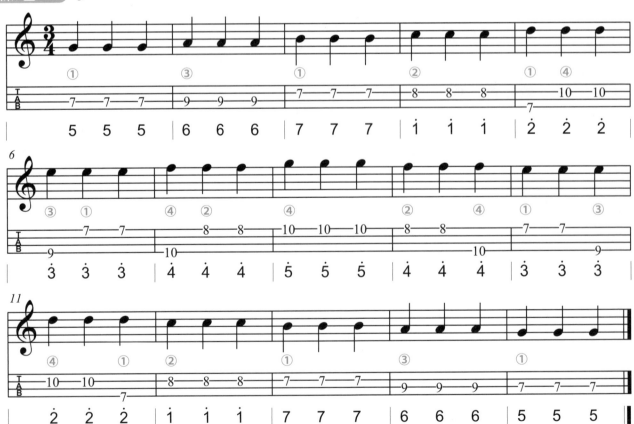

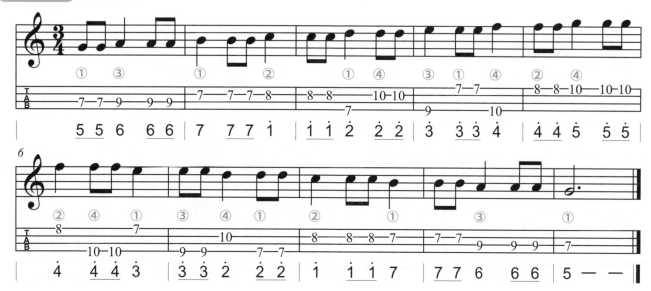

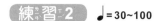 節奏練習　生日快樂

練習 1

練習 2

創作天地：小小作曲家

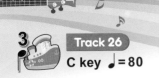

Track 26
C key ♩= 80

生日快樂

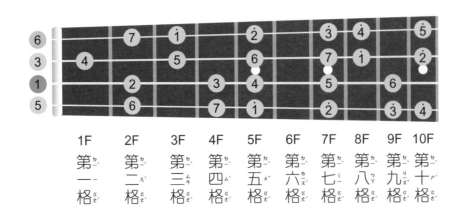

1F 2F 3F 4F 5F 6F 7F 8F 9F 10F
第一格 第二格 第三格 第四格 第五格 第六格 第七格 第八格 第九格 第十格

教學祕訣 在彈奏歌曲前，先將第六音指型音階（p15），與第三音指型音階（p52）個別先練習後，熟悉把位記號，如此一來演奏歌曲才會更加流暢唷！

烏克城堡85

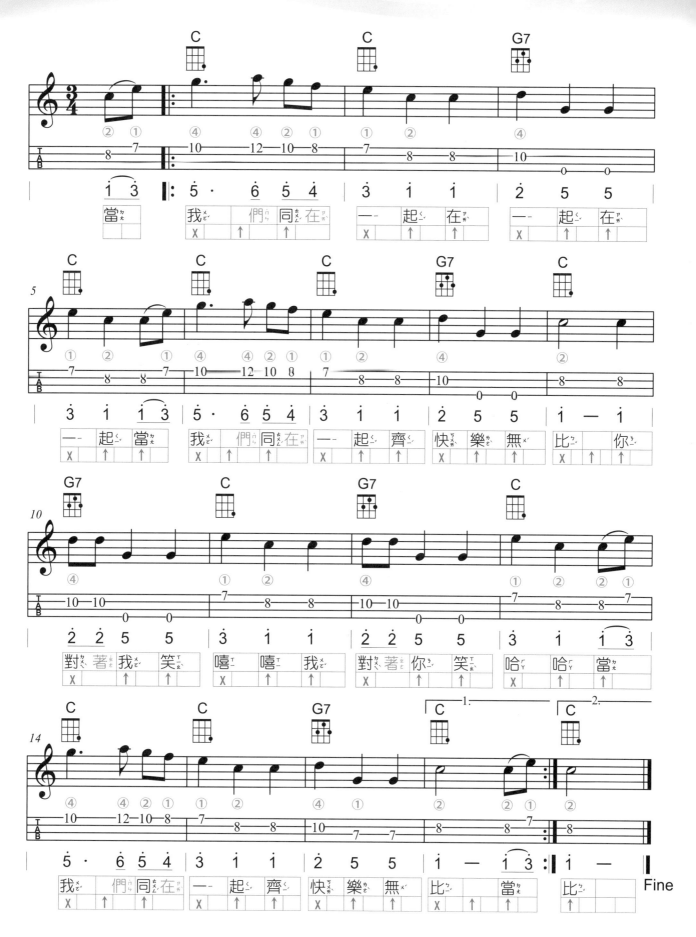

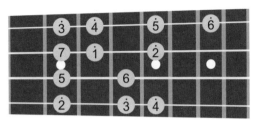

6F	7F	8F	9F	10F	11F	12F
第六格	第七格	第八格	第九格	第十格	第十一格	第十二格

節奏練習 當我們同在一起

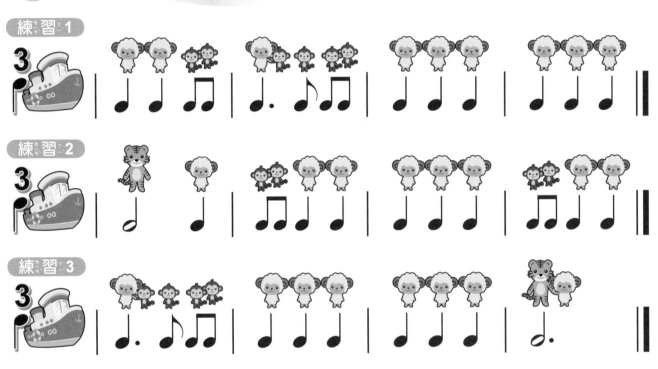

家庭連絡簿

今天的表現

❀ Excellent! ❀ Very nice!

❀ Cool! ❀ Work harder!!!

補充小語：～～～～～～～～～～～～～～～～～～～～

～～～～～～～～～～～～～～～～～～～～

老師 家長

第 12 課
華爾滋節奏二、增三和弦的組成

 ## Caug 和弦互換練習

Caug 和弦按法

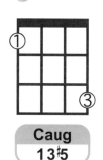

Caug
13#5

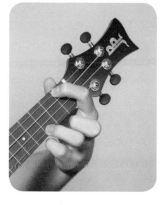

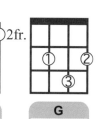

Em
357

G
572

F#dim
#461

Em7
3572

如果手指無法撐開，可將無名指③換成小拇指④。

C
135

F
461

Am
613

G7
5724

Dm
246

練習 1　♩=30~150

‖: C　Caug　C　Caug │ C　Caug　C　Caug :‖

 ## 樂理小教室　　認識三音和弦（Triads）之四

增和弦（Augmented Triad）

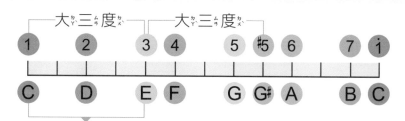

四個方格距離
代表大三度音程

88

✿公式

增和弦（Augmented Triad）：根音（Root）＋大三度（M3）＋大三度（M3）

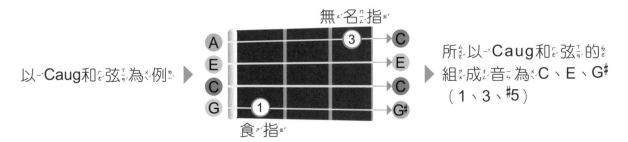

以 Caug 和弦為例 ▶

所以 Caug 和弦的組成音為 C、E、G#（1、3、#5）

華爾滋節奏型態二 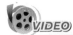 VIDEO

解析 1

此章節介紹華爾滋變形的節奏切換運用，把原先第二拍與第三拍的拍子，從四分音符改成八分音符。

練習 1

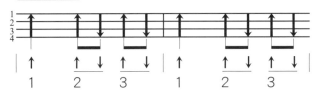

解析 2

一樣把練習 1 的節奏改成 x↑↓ 碰恰勾的彈奏方式去做出兩部的聲音。

練習 2

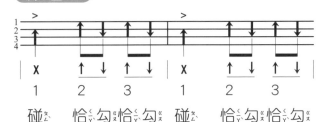

碰　恰勾恰勾　碰　恰勾恰勾

歌曲運用：1.媽媽的眼睛　2.布穀　3.平安夜

📖 樂理動動腦

請寫出下列和弦的組成音

(1) 大和弦：F = _____　　G = _____
(2) 小和弦：Dm = _____　　Em = _____
(3) 減和弦：Ddim = _____
(4) 增和弦：Daug = _____

答案見 p95

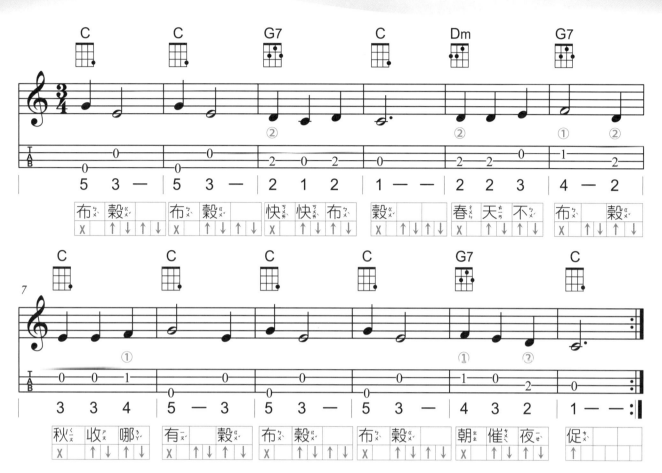

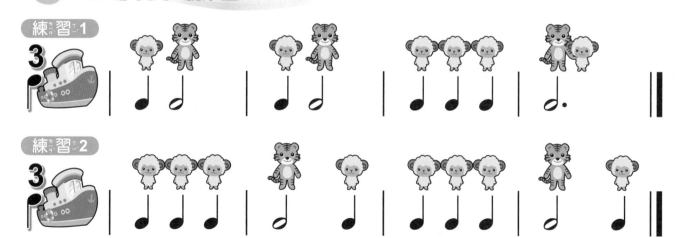

媽媽的眼睛

Track 29
C key ♩ = 90

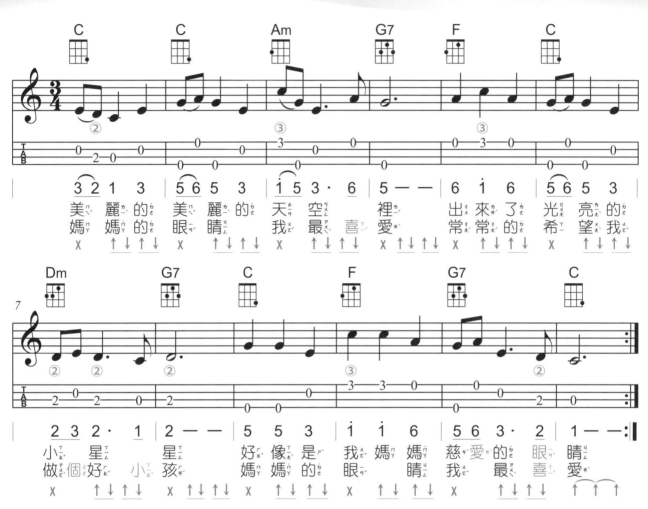

節奏練習 媽媽的眼睛

練習1

練習2

練習3

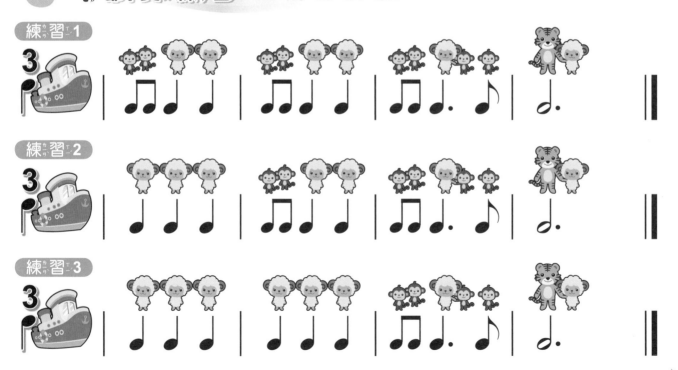

烏克城堡 91

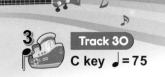

平安夜

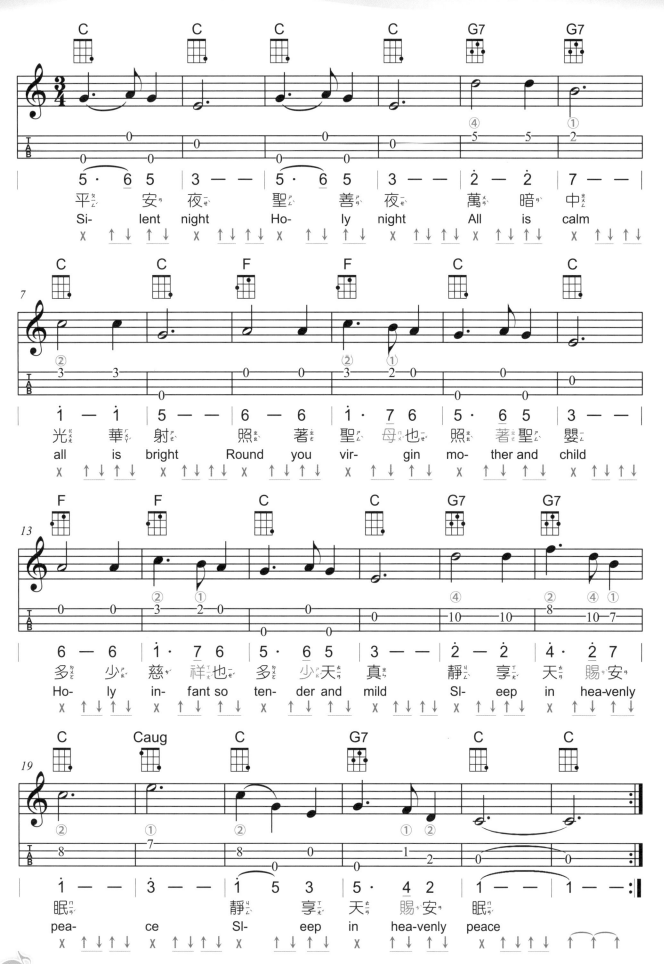

♪ 節奏練習 平安夜

練習1

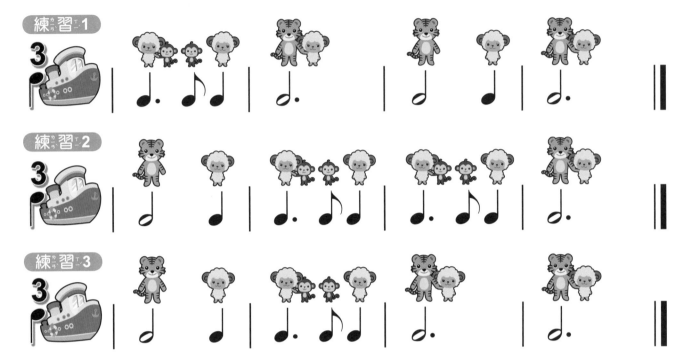

練習2

練習3

📝 樂理期末考

Part1

(1) 一個小二度 = ＿＿＿＿＿個半音

(2) 一個大二度 = ＿＿＿＿＿個半音 = ＿＿＿＿＿個全音

(3) 一個小三度 = ＿＿＿＿＿個半音 = ＿＿＿＿＿個全音 + ＿＿＿＿＿個半音

(4) 一個大三度 = ＿＿＿＿＿個半音 = ＿＿＿＿＿個全音

Part2

(1) 6 與 7 之間音程距離 = ＿＿＿＿＿度

(2) 7 與 1 之間音程距離 = ＿＿＿＿＿度

(3) 6 與 1 之間音程距離 = ＿＿＿＿＿度

(4) 4 與 6 之間音程距離 = ＿＿＿＿＿度

答案見p95

We Wish You a Merry Christmas

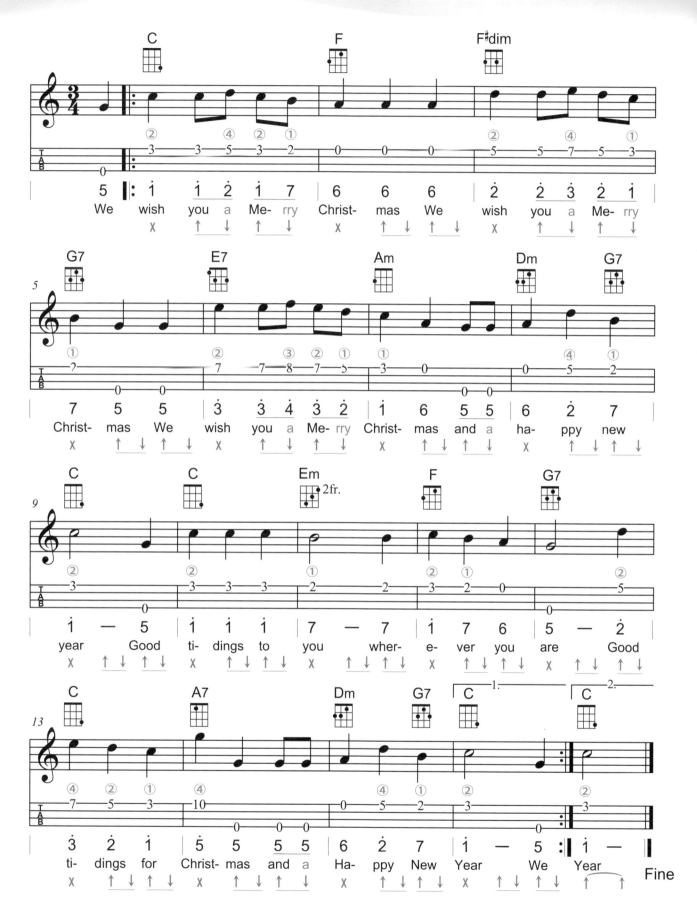

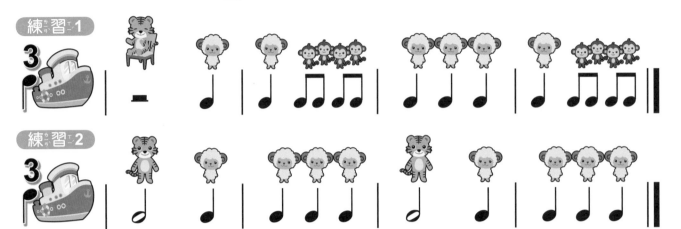

節奏練習 **We Wish You a Merry Christmas**

解答

p89 **(1)** 大和弦：F = FAC（461）　　G = GBD（572）
(2) 小和弦：Dm = DFA（246）　　Em = EGB（357）
(3) 減和弦：Ddim = D F A♭（2 4 ♭6）
(4) 增和弦：Daug = D F#A#（2 #4 #6）

p93 **Part1**
(1) 一個小二度 = ___1___ 個半音
(2) 一個大二度 = ___2___ 個半音 = ___1___ 個全音
(3) 一個小三度 = ___3___ 個半音 = ___1___ 個全音 + ___1___ 個半音
(4) 一個大三度 = ___4___ 個半音 = ___2___ 個全音

Part2
(1) 6 與 7 之間音程距離 = 大二度
(2) 7 與 1 之間音程距離 = 小二度
(3) 6 與 1 之間音程距離 = 小三度
(4) 4 與 6 之間音程距離 = 大三度

家庭連絡簿

今天的表現　　　🌸 Excellent!　　🌸 Very nice!

　　　　　　　　🌸 Cool!　　　　🌸 Work harder!!!

補充小語：～～～～～～～～～～～～～～～～～～～～～～

　　　　　～～～～～～～～～～～～～～～～～～～～～～

老師　　　　　　　　　　家長

天空之城

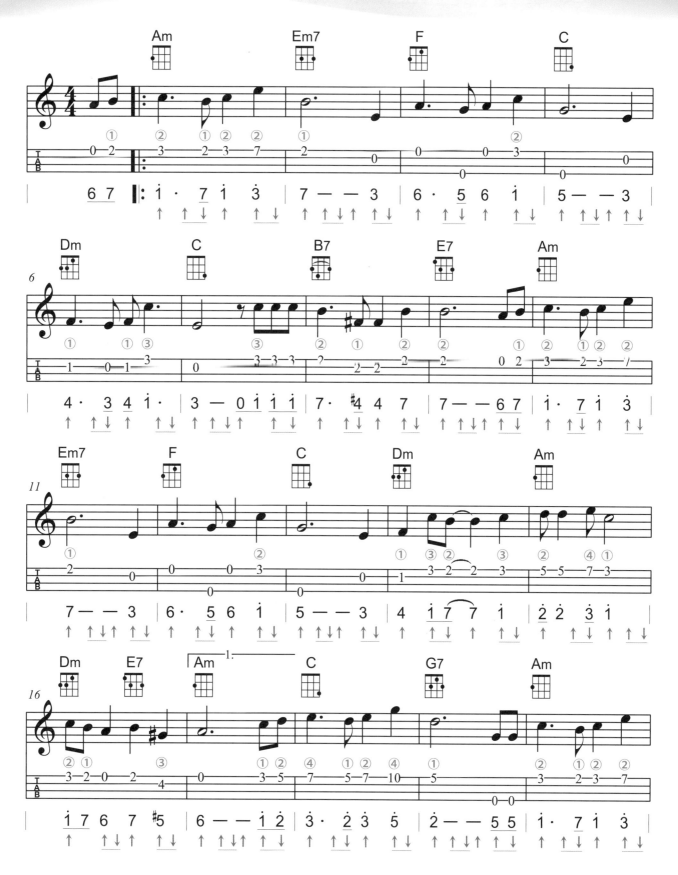

教學祕訣 1. 先熟悉每一個把位記號位置,再練習彈奏旋律會更順暢唷!
2. 兩兩互相合奏時,請注意彼此的拍子是否一樣。

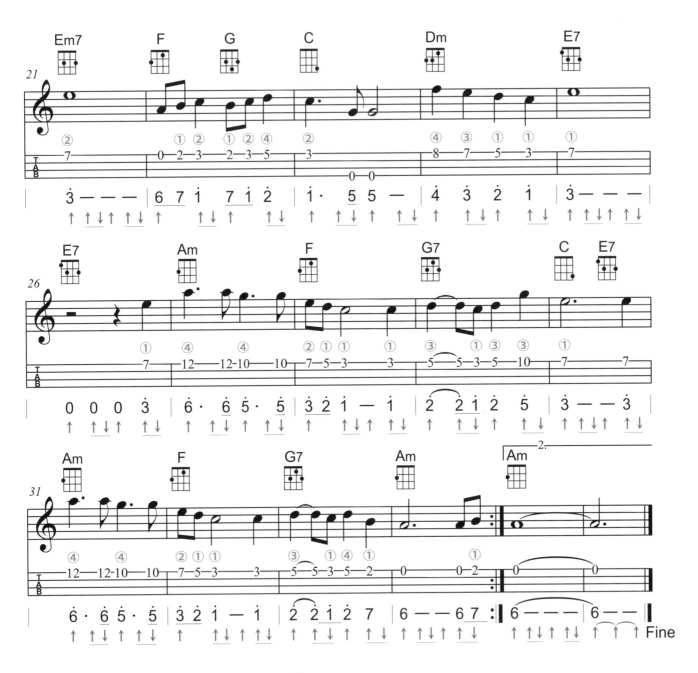

節奏練習 天空之城

練習1

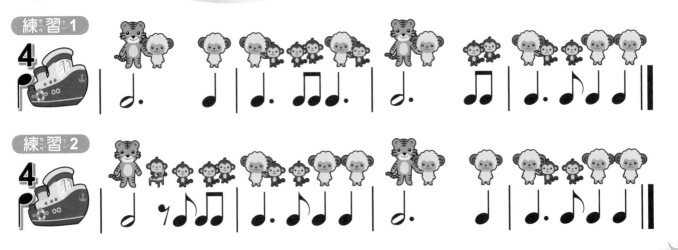

練習2

【附錄】和弦表

C大調順階三音和弦

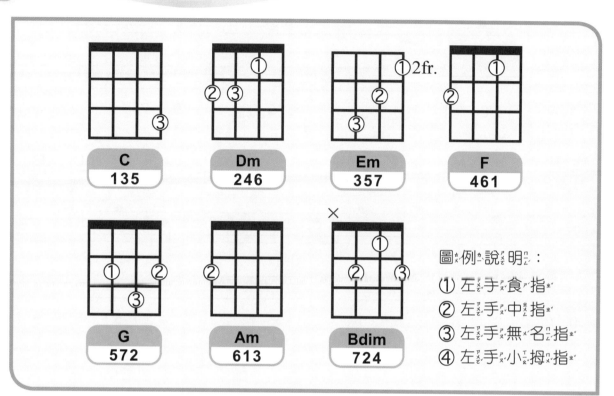

C	Dm	Em	F
135	246	357	461

G	Am	Bdim
572	613	724

圖例說明：
① 左手食指
② 左手中指
③ 左手無名指
④ 左手小拇指

屬七和弦

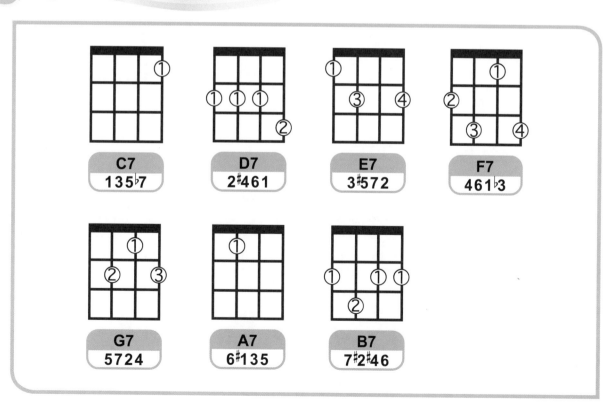

C7	D7	E7	F7
135♭7	2#461	3#572	461♭3

G7	A7	B7
5724	6#135	7#2#46

♪ 小七和弦

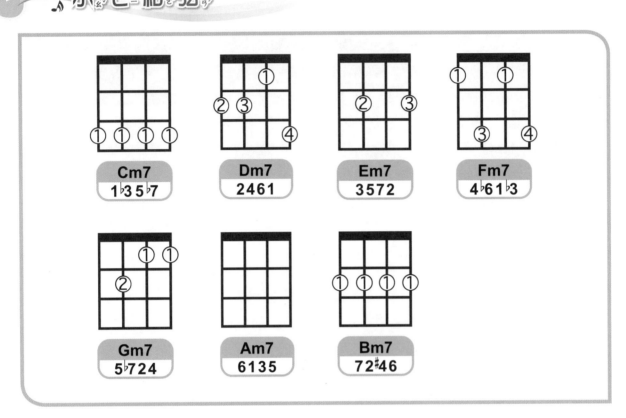

Cm7	Dm7	Em7	Fm7
1♭35♭7	2461	3572	4♭61♭3

Gm7	Am7	Bm7
5♭724	6135	72♯46

♪ 大七和弦

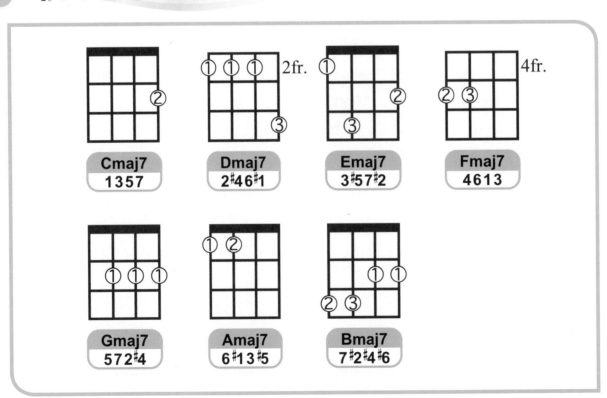

Cmaj7	Dmaj7	Emaj7	Fmaj7
1357	2♯46♯1	3♯57♯2	4613

Gmaj7	Amaj7	Bmaj7
572♯4	6♯13♯5	7♯2♯4♯6

結語

　　首先，非常感謝各位讀者購買本書！在這一兩年中，烏克麗麗的魅力橫掃所有年齡層。尤其是它輕巧可愛，又容易上手的特性，迅速成為小朋友們心目中最想要學習的樂器之一！為了協助小朋友和所有初學者達成自彈自唱的目標，筆者凝聚多年的教學心得，針對學習上的需求，以「好教好學」為原則，編寫出這本有系統性，能夠循序漸進地打好基礎，不僅適合自學，也適合父母和老師們教學的烏克麗麗教材。

　　「讓小朋友們在輕鬆愉快的氛圍中，學習正確的彈奏方式、培養良好的節奏感和樂理基礎」一直是筆者秉持的教學理念！因此，本書中的章節進度安排、版面設計，都經過縝密思考，一方面讓教學更加豐富有變化，一方面也能帶給小朋友們閱讀上的樂趣，進而提升學習功效。相信小朋友們在這本書的引領下，除了對烏克麗麗產生更大的興趣之外，還能對自己的音樂實力更有自信，進而培養出開闊積極、樂於挑戰的性格！

　　跟著本書練習完之後，相信大家對烏克麗麗的構造、音階、和弦以及彈唱都有了相當的認識。但烏克麗麗的世界並不止於如此！除了我們已經學會的C大調基本和弦、右手一拍一刷、民謠搖滾Folk Rock、中英文童謠烏克麗麗彈唱歌曲以外，後續還有更多好聽的歌曲、更豐富的彈唱技巧、更專業的四線譜演奏曲有待介紹！大家是否迫不及待地想繼續練習下去了呢？相信在學習烏克麗麗的路上，我們還會有相遇的一天。

　　最後，祝大家琴藝精進，一起享受烏克麗麗所帶來的感動吧！

筆者 龍映育 Dragon

烏克麗麗名曲30選
30 ukulele solo collection

烏克麗麗名曲30選
30 ukulele solo collection

・專為烏克麗麗獨奏而設計的演奏套譜
・精心收錄30首烏克麗麗經典名曲
・標準烏克麗麗調音編曲
・和弦指型、四線譜、簡譜完整對照

盧家宏 編著

定價360元
內附示範演奏DVD+MP3

郵政劃撥存款收據
注意事項

一、本收據請詳加核對並妥
　為保管，以便日後查考。

二、如欲查詢存款入帳詳情
　時，請檢附本收據及已
　填妥之查詢函向各連線
　郵局辦理。

三、本收據各項金額、數字
　係機器印製，如非機器
　列印或經塗改或無收款
　郵局收訖章者無效。

郵政劃撥儲金存款收據

請寄款人注意

一、帳號、戶名及寄款人姓名通訊處各欄請詳細填明，以免誤寄
　；抵付票據之存款，務請於交換前一天存入。

二、每筆存款至少須在新台幣十五元以上，且限填至元位為止。

三、倘金額塗改時請更換存款單重新填寫。

四、本存款單不得黏貼或附寄任何文件。

五、本存款金額業經電腦登帳後，不得申請駁回。

六、本存款單備供電腦影像處理，請以正楷工整書寫並請勿折疊。
　帳戶如需自印存款單，各欄文字及規格必須與本存款單完全相
　符；如有不符，各局應婉請寄款人更換郵局印製之存款單填
　寫，以利處理。

七、本存款單帳號及金額欄請以阿拉伯數字書寫。

八、帳戶本人在「付款局」所在直轄市或縣（市）以外之行政區
　域存款，需由帳戶內扣收手續費。

交易代號：0501、0502現金存款　0503票據存款　2212劃撥票據託收

本聯由儲匯處存查　保管五年

編著	龍映育
監製	潘尚文
影音教學/示範	龍映育
鋼琴/大提琴	溫怡珊
木箱鼓	郭秉逸
封面設計/美術編輯	胡乃方
文字編輯	陳珈云
電腦製譜/譜面輸出	林倩如
影音剪輯	張惠娟
影片拍攝	張惠娟、何承偉、林聖堯
錄音混音	何承偉
校對	吳怡慧、陳珈云

出版發行　麥書國際文化事業有限公司
　　　　　Vision Quest Publishing International Co., Ltd.
地址　　　10647台北市羅斯福路三段325號4F-2
　　　　　4F.-2, No.325, Sec. 3, Roosevelt Rd.,
　　　　　Da'an Dist., Taipei City 106, Taiwan（R.O.C.）
電話　　　886-2-23636166．886-2-23659859
傳真　　　886-2-23627353
郵政劃撥　17694713
戶名　　　麥書國際文化事業有限公司

http://www.musicmusic.com.tw
E-mail:vision.quest@msa.hinet.net
中華民國108年10月三版

編著　　　潘尚文

美術設計　呂欣純

電腦製譜　林仁斌

譜面輸出　林仁斌

文字校對　潘尚文、陳珈云

影像處理　李禹萱

錄音混音　林仁斌

編曲演奏　潘尚文

發行　　麥書國際文化事業有限公司

Vision Quest Publishing International Co., Ltd.

地址　　10647 台北市羅斯福路三段325號4F-2

4F.-2, No.325, Sec. 3, Roosevelt Rd.,

Da'an Dist., Taipei City 106, Taiwan (R.O.C.)

電話　　886-2-23636166・886-2-23659859

傳真　　886-2-23627353

郵政劃撥　17694713

戶名　　麥書國際文化事業有限公司

http://www.musicmusic.com.tw

E-mail：vision.quest@msa.hinet.net

中華民國108年10月初版

目錄

致各位園長及從事兒童音樂教學工作的老師們：

　　您好！我是東森YOYO幼兒園庫奇分園的園長彭鈺梅。很高興為大家推薦一本完整實用，具有系統性的烏克麗麗音樂教本──烏克城堡。這本書不僅對各位音樂老師的教學工作有莫大的幫助，也可以讓家長們透過書裡的聯絡欄和光碟的引導，掌握小朋友的學習進度，在家裡一樣能夠開心、輕鬆地做複習，讓學習的效果更加提升！如此實用有趣的教材，值得我分享，也請各位老師一定要試用看看！

　　東森YOYO幼兒園庫奇分園園長　　彭鈺梅　彭鈺梅

作者序

　　這是國內第一次完全針對幼兒與國小生如何學習音樂與彈奏，以及老師教學的課程需求所設計出來的教材！從建立節奏感和音感，到認識音符、音階和旋律，每一課都用心規劃了歌曲、故事和遊戲，供老師們教學時使用。為了讓小小孩也可以理解節拍，書中特別使用不同的動物來表現拍子的長度，讓老師在講解拍子時既清楚又有趣。小朋友邊彈邊玩，自然而然地用身體去記住節拍，學習效果更顯著。

　　這套幼兒音樂教材同時附有教學CD，收錄多首好聽的中英文兒歌與童謠。它突破以往制式的伴唱方式，結合目前最夯的烏克麗麗與木箱鼓，加上大提琴和鋼琴的伴奏，不但讓老師進行教學、說故事和帶唱遊活動時更加豐富多變化，小朋友們也能在同一時間中接受到多種樂器的音樂薰陶，對他們未來培養音樂的能力與感性將非常有幫助！

　　唱遊和律動是孩子們天賦的本能！而音樂更可以成為他們一輩子的朋友！本人相信，透過這套幼兒烏克麗麗教材，孩子們會變得更活潑、節奏感更好、手眼更協調、耳朵更敏銳、咬字發音更清晰！而家長們很快就會發現家裡的小寶貝學習變專注、情緒變穩定、更喜歡與人互動、對自己也更有自信！孩子們未來不但可以成為具有音樂素養的烏克麗麗小玩家，更可以成為喜歡探索世界的冒險王！

作者簡介

龍映育

1. 五月天——演唱會特別演出團體
2. 歌手李千那專輯《查某囡仔》——〈嘟嘟好〉烏克麗麗錄音樂手
3. 新竹縣文化局——烏克麗麗團體班講師
4. 台積電（TSMC）、聯電（UMC）、友達（AUO）、工研院（ITRI）、合勤科技（ZyXEL）、華晶科技（alrek）、明泰科技（ALPHA）、東京威力、新竹科學園區管理局——烏克麗麗社團講師
5. 實驗國小、二重國小、六家國小、竹東國小、三民國小、實驗中學、育賢國中、大華科技大學——烏克麗麗社團老師
6. 《烏克麗麗大教本》作者
7. 旋舞國際樂器有限公司、Namas OMMA品牌、黑傑克烏克麗麗樂團創辦人

推薦序

　　孩子在成長過程中，除了在學校上課，還需要其他的課外活動陶冶身心，而音樂正是非常好的選擇之一。活潑又容易上手的烏克麗麗，不僅讓孩子們可以放鬆心情、開心彈唱，還能夠訓練專注力和耐性，是孩子們最佳的學習良伴！小龍老師團隊為孩子們設計了完整而豐富的教學內容，配合好聽又好看的教學光碟引導，讓小朋友們在有趣又有系統的教學中，循序漸進地學會節奏和彈唱，建立扎實的音樂基礎！現在，這樣的課程終於完整地呈現在這本「烏克城堡」中，相信對所有學習烏克麗麗的小朋友，以及從事幼兒烏克麗麗教學的老師們都有絕大的幫助，誠摯推薦給大家！！

<div align="right">

傑恩托兒所所長　蔡淑蔚

</div>

烏克城堡
Ukulele Castle

龍映育 著

教學影音
隨掃即看

❀ 全彩漸進式系統教學

🐦 五線譜、四線譜、簡譜，樂理一
次融會貫通

❀ 全中文注音更適合親子互動學習

🐦 獨特對唱表格，彈唱更易上手，
豐富背景伴奏音樂讓自學更有趣